U0128113

紅安蕩腔鑼鼓

劉偉　主編

湖北省非物質文化遺產叢書（2014）
編委會

總　序

雷文潔

　　湖北是楚文化的發祥地，歷史悠久，文化燦爛。在漫長的歷史長河中，勤勞智慧的荊楚兒女不僅創造了大量的物質文化遺產，而且創造了豐富多彩、絢麗多姿的非物質文化遺產。這些寶貴的文化遺產，凝聚了荊楚先民的民俗信仰、價值觀念、社會理想與道德追求，不僅是荊楚民眾生生不息、繁衍發展的精神支柱，也是推動當今社會發展進步的重要力量。

　　湖北是非物質文化遺產大省，是全國實施非物質文化遺產保護工程較早的地區之一。十年來，在省委、省政府的高度重視和社會各界的大力支持下，我省非物質文化遺產保護工作取得了可喜成績。已經建立了國家、省、市、縣四級名錄體系，保護機構逐步健全，保護隊伍不斷壯大，保護制度日趨完善，傳承工作成效顯著，社會影響不斷擴大，基層立法和數據庫建設走在全國前列。目前，有人類非物質文化遺產代表作名錄四項，國家級非物質文化遺產名錄一二七項，省級非物質文化遺產項目四六六項；國家級代表性傳承人五十七人，省級

代表性傳承人五七一人；現已有五個國家級非物質文化遺產生產性保護示範基地，十九個省級非物質文化遺產生產性保護示範基地，一個國家級文化生態保護實驗區，十三個省級文化生態保護實驗區和十六個非物質文化遺產研究中心。

從二〇一二年起，湖北省非物質文化遺產保護中心陸續編輯出版《湖北省非物質文化遺產叢書》，系統展示我省非物質文化遺產保護在挖掘整理、項目研究、傳承保護等方面的成果。本套叢書的出版，凝聚著全省非物質文化遺產保護工作者的心血與汗水。在此，向他們表示衷心感謝並致以崇高敬意！

非物質文化遺產是民族智慧的結晶，是聯結民族情感的紐帶和維繫國家統一的基礎。保護和利用好非物質文化遺產，對落實科學發展觀，實現經濟社會全面、協調、可持續發展具有重要意義。加強非物質文化遺產保護工作是各級文化部門的重要職責，是全省文化工作者義不容辭的責任。我們要以更加紮實的作風，更加有效的措施，努力提高我省非物質文化遺產保護工作質量和水平，為推動文化強省建設，實現湖北「建成支點、走在前列」做出積極貢獻。

是為序。

序

　　鑼鼓表演，是廣大人民群眾喜聞樂見的、源遠流長的民族民間藝術之一。因為這類表演總是伴隨喜憂事宜而進行的。自古至今，那些鏗鏘的鑼鼓聲總會激起人們心中的一陣興奮，紅安蕩腔鑼鼓聲情激盪的唱腔有別於其他的鑼鼓表演，因此更為人喜愛。

　　紅安，地處中原腹地，雖然是交通相對不暢的山鄉，卻汲取了東西南北甚至海外文化的營養。然而，古時候水路有貫穿南北的倒水河直通荊楚，常有竹排來往；陸地有古都至黃州府的驛道，李贄曾用「水從霄漢分荊楚，山盡中原見豫州」的詩句描繪了這裡的山川。水陸交通為文人、商賈的交流提供了方便，也為文化、貨物的聚散奠定了基礎。因而歷代文化名人輩出：歷史上外地的蘇東坡、陳慥、程頤、程顥、李贄，本地的明朝戶部尚書耿定向三兄弟都在這裡留有典籍。元末明初年間一代天驕之嫡系、元世祖忽必烈的必闍赤長（今秘書長）左函相提領王也先不花入駐中原之後，卜居今永河鎮沙河村，在此繁衍後裔萬名。近代葉君健、張培剛、馮天瑜等文化名人享譽世界。紅安，這塊堪稱人傑地靈的土地，是誕生董必武、李先念兩位國家領導人、兩百多位將軍的全國「第一將軍縣」，也是文化部命名的「中國民間文化藝術之鄉」。

　　為此，紅安蕩腔鑼鼓產生於這裡，正是歷史的必然。

　　紅安蕩腔鑼鼓是以唱腔為主，兼有吹打樂、打擊樂的一種表演形式，在眾多的鑼鼓表演藝術形式中，它以其規範化的三吹七打的樂器配置、內容豐富的詞牌、激盪人心的唱腔藝術特色佇立於民族民間音樂藝術之林。它的唱詞曲調是汲取了東西南北文化的營養，結合本地的風土人情而形成的，因而它折射出典型的中原文化的風韻。千百年來，它以其頑強的生命力活躍在當地，是當地人民群眾喜聞樂見的一株民間文藝的奇葩。《紅安蕩腔鑼鼓》一書就是為這株奇葩能茁壯成長而產生的。

　　《樂記‧樂本篇》裡說：「凡音者，生人心者也，樂者，通倫理者也。是故，知聲而不知音者禽獸是也，知音而不知樂者，眾庶是也。唯君子為能知樂。」另外，編鐘的出土，見證了古時候民族音樂藝術之高超；漢武帝在位時期朝廷設有容八百之眾的樂府班子，儒家典籍中的「六經」含有《樂經》，由此可見在歷史的長河中，音樂在五千年華夏文明中的重要地位。近代冼星海、聶耳的那些優秀作品，長久地震撼著華夏兒女的心靈；紅安的那些紅色歌謠，如同插向敵人心臟的匕首，如喚起人民群眾走向革命道路的號角。總之，音樂在人

民群眾生活中具有不可替代的作用，源遠流長的蕩腔鑼鼓屬民族民間音樂的範疇，除了它本身具有的研究價值之外，當今廣泛應用於婚慶、升遷、祝壽、開業、祭祀等場合。為此，我們決不能讓它在我們這個年代中斷。

《紅安蕩腔鑼鼓》一書分「綜述」、「研討」、「傳承人簡介」、「樂譜選輯」、「展演與交流」、「後記」六個部分，「樂譜」採用工尺譜、簡譜對應的方式記錄整理，易學易懂。至此，深信它將承載著豐富民族民間音樂寶庫、豐富人民群眾精神生活、傳承保護非物質文化遺產的重大使命，將紅安蕩腔鑼鼓傳承、發展至永遠。

編　者

2014 年 11 月

目　錄

CONTENTS

四、紅安蕩腔鑼鼓樂譜

五、紅安蕩腔鑼鼓的展演與交流

後　記

一

紅安蕩腔鑼鼓綜述

一
紅安蕩腔鑼鼓所在地域簡介

紅安，原名黃安，明嘉靖四十二年（西元 1563 年）建縣。位於鄂東北、大別山南側，鄂豫交界處。地跨東經 114°23′至114°49′，北緯 30°56′至 31°35′ 之間。地勢北高南低，為低山丘陵地區。主要河流有倒水、灄水、舉水。倒水縱貫南北，把全縣關為倒東、倒西兩個自然區。全縣土地總面積一七九六平方公里，現轄十二個鄉鎮（場）。二○一○年，全縣總人口六十六點三六萬人。這裡山川秀美，有著深厚的傳統文化底蘊。

紅安在歷史上是蘇東坡、陳慥、李贄、程頤、程顥眷戀過的熱土。李贄的好友、明嘉靖戶部尚書耿定向及其兩位弟弟出生在今杏花鄉東北。陸路方面有古都長安、洛陽、開封至黃州府的一條驛道路經縣境，桃花鎮設有驛站；水路方面有倒水河從河南進入紅安，貫穿紅安南北，直通荊楚。李贄曾有「水從霄漢分荊楚，山盡中原見豫州」的詩句。水陸交通為文人商賈的進出，也為文化物資的交流提供了條件。另外，元末明初時期北方韃靼人入主中原且留下萬餘後裔繁衍；還有江西遭瘟疫後有大量的移民至此。由此，在血統上聚結了蒙漢兩族及境外的血緣，帶來了外來文化的滲入。

近代，紅安境內走出了董必武、李先念兩位國家領導人，走出了

陳錫聯、秦基偉、韓先楚等兩百多位將軍，是世界著名作家和翻譯家葉君健、世界著名經濟學家張培剛、歷史學家馮天瑜的故鄉。紅安是舉世聞名的「第一將軍縣」，是國家兩度命名的「中國民間文化藝術之鄉」。

中国民间文化艺术之乡

中华人民共和国文化部

二〇〇八年

二〇〇八年、二〇一一年連續被中華人民共和國文化部命名為「中國民間文
化藝術之鄉」

湖北省非物质文化遗产

吹打乐

（红安荡腔锣鼓）

湖北省人民政府公布
湖北省文化厅颁发
二〇一一年六月

二〇一一年六月，「紅安蕩腔鑼鼓」被湖北省人民政府、湖北省文化廳公佈
為第三批「湖北省非物質文化遺產」

二
紅安蕩腔鑼鼓分佈圖

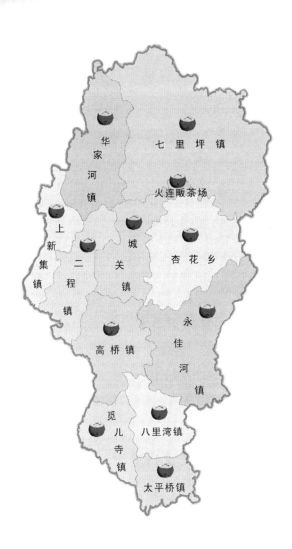

華家河鎮

七里坪鎮

火連畈茶場

上新集鎮

城關鎮

二程鎮

杏花鄉

永佳河鎮

高橋鎮

覓兒寺鎮

八里灣鎮

太平橋鎮

三 紅安蕩腔鑼鼓簡介

　　紅安蕩腔鑼鼓，是突出唱腔、以吹打樂伴奏或打擊樂間奏的一種民間文藝表演形式。樂器結構為三吹七打。所謂三吹，即兩根嗩吶，一根喇叭；所謂七打，即大鼓、大鑼、大鈸、馬鑼、小鑼、點子（又名噹鑼）、車官（即小鈸）（見樂器圖）。樂譜有四種類型：其一是蕩腔曲牌——有詞有曲兼有打擊樂譜或點子；其二是吹打樂——有打擊樂譜或點子無詞；其三是打擊樂——無曲無詞，只有打擊樂譜；如「八哥洗澡」、「牛搔癢」……都有曲目名稱和較完整的音樂效果；其四是點子——打擊樂譜中用於起煞。過渡的簡單樂譜，只有槌法名稱，如走槌、鎖槌、參槌等。蕩腔曲譜有工尺、四合兩種調式。工尺譜有九個唱鳴符號，即伬、仕、億、五、六、凡、工、尺、上。在嗩吶上反映為九字眼；四合譜有七個唱鳴符號，即：凡、工、尺、上、乙、四、合，在嗩吶上反映為七字眼（見圖解一）。蕩腔詞體裁分三大類，即：詞牌類——其句式音韻均符合古詩詞規範，如「風入松」、「甘洲歌」；樂府歌詞類——文言文的歌詞，如「二畈」、「朝元歌」；民歌類——近似白話，富有鄉土氣息，如「思凡」、「美女樂」。唱詞題材廣泛，反映古代戰爭、宮廷生活的居多，也有反映民間生活方方面面的內容，其中有應用於祭祀、慶典（如慶壽、慶新婚、慶中榜、慶開業）、送葬等各種喜憂場合的專題曲目。

附：樂器圖

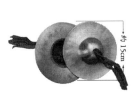

車官　銅質圓形，車官形
似鈸，直徑約十五公分

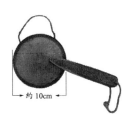

點子　（又名噹鑼）銅
質圓形，直徑約十公分

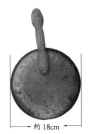

馬鑼　銅質圓形，
直徑約十八公分

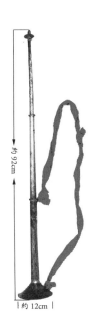

喇叭　銅質，長約九十二公
分，喇叭口直徑約十二公分

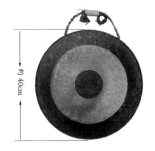

大鑼　銅質圓形，直徑約四十公分

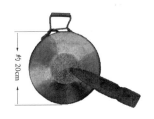

小鑼　銅質圓形，
直徑約二十公分

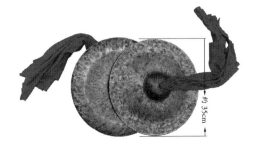

鈸　銅質圓形，直徑約三十五公分

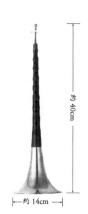

約40cm

約14cm

嗩吶　長約四十公分，
嗩吶口直徑約十四公分

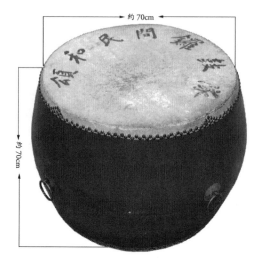

約70cm

約70cm

大鼓　牛皮鼓面，直徑約七十公分，高約七十公分

四

紅安蕩腔鑼鼓演奏技法

　　由於紅安蕩腔鑼鼓的傳承全靠代代師傅的口授，沒有完整的文字記載作依據，因而無論是曲牌、唱腔詞語，還是演奏技法，皆是大同小異。據近年非物質文化遺產資源調查發現，唯紅安縣沙河王氏宗族及其相關地方的三十餘蕩腔鑼鼓班為一脈相承，城關鎮陳樓村、七里坪鎮張家灣村的蕩腔鑼鼓班與之相似。為此，下面所述蕩腔鑼鼓演奏技法系根據沙河王氏流派的演奏技法整理而成。

1・樂器的運用

　　（1）喇叭：模擬打擊樂器樂譜聲響單獨隨意間歇演奏，主要用於打擊樂演奏時的提尖助興。

　　（2）嗩吶：聽從大鼓的發落，依照曲譜演奏。演奏工尺調式的曲譜用九字眼，演奏四合調式的曲譜用七字眼（見圖解一）。

　　（3）大鼓：依照各類樂譜全曲演奏，指揮全班。

　　（4）大鑼：在打擊樂譜和點子中是奏「倉」字部分；在蕩腔曲牌中當司鼓右手敲擊大鼓中間時，依曲牌重拍或需強調的部分伴奏；當司鼓敲擊大鼓邊沿時，僅隨司鼓者左手和拍輕敲。

（5）大鈸：在打擊樂譜和點子中奏「出」字、「咀」字、「卜」字，可與大鑼樂譜疊奏；在蕩腔曲牌中和拍輕敲。

（6）馬鑼：除演奏拋鑼「噹」字、「浪」字及鎖槌中的「浪」字部分外，無論打擊樂譜或蕩腔曲牌都是和拍而敲。

（7）小鑼：在打擊樂譜中突出演奏「浪」字、「乙」字、「令」字並伴隨大鼓演奏全譜，在蕩腔曲牌中和拍輕敲，隨腔滾鑼部分隨鼓點伴奏。

（8）車官：擊拍。

（9）點子（噹鑼）：與車官相反對敲擊拍。

2·分類演奏技法

（1）蕩腔曲牌類：一般帶「引」的曲牌運用「緊急風」轉「報字頭」啟奏，個別無「引」曲牌如「朝元歌」等亦然，其他無「引」曲牌均用「鎖槌」啟奏。蕩腔曲牌須注意突出人聲演唱，除「三吹」人員無法演唱外，其餘七打人員必須人人演唱。

（2）吹打樂類：吹打樂譜沒有唱詞，源於伴隨舞蹈動作，迎賓、祭祀慶典儀式的伴奏曲，須突出嗩吶吹奏效果，打擊樂器需注意敲擊的輕重和節奏。

（3）打擊樂類：無吹唱曲譜，全仗打擊樂器敲擊的技巧表現樂譜的效果，可根據演奏者對樂譜的感悟出神入化地演奏。

（4）點子（又名打頭）類：點子不能完整地表現一種主題，只是用來間奏、連接或轉換上述三種樂譜而用的簡短的打擊樂譜，如參槌、走槌等。點子在大鼓面上有固定的方位，演奏時，司鼓人必須將鼓槌點向固定的方位（見圖解二）。

附：圖解和表

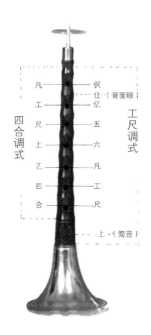

嗩吶演奏技法示意圖（圖解一）

註：①四合調式中的「五」、「六」系幻音，即在吹奏時抿嘴加力，使其音高比原音高8度。
　　②嗩吶孔距因型號而異，分大號、二號、小號三種型號，小號型又名嘴吶。蕩腔鑼鼓所用「二號」嗩吶正面孔距為2.5cm等距；背面孔在工尺調式中處於「伬」、「億」中間，僅適用於工尺調式。嗩吶吹奏半音效果全靠用氣的大小、掩孔的虛實調節。

點子在鼓面演奏方位示意圖（圖解二）

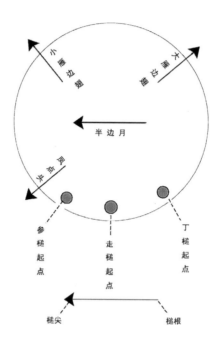

工尺譜讀音與簡譜對照表（表一）

工尺譜	伬	仕	億	五	六	凡	工	尺	上	乙	四	合
讀音	澈 chè	尚 shàng	億 yì	五 wǔ	流 liú	凡 fán	工 gōng	車 chē	商 shang	一 yī	斯 sī	合 hé
簡譜	$\dot{2}$	$\dot{1}$	7	6	5	4	3	2	1	$\underset{.}{7}$	$\underset{.}{6}$	$\underset{.}{5}$

打擊樂譜讀音與演奏表（表二）

樂譜字	倉	咀	出	卜	乙	令	咚	扎	奪	浪	當	八打	打
讀音	倉	碎	出	卜	乙	零	咚	扎	奪	浪	當	八打	打
對應樂器與演奏技法	大鑼　分長音、短音、掩鑼音	鈸　兩面鈸斜面相錯演奏	鈸　兩面鈸相對重敲演奏，聲音響亮	鈸　兩面鈸相對輕敲，聲音響在兩鈸未拉開之時，音暗且短	馬鑼　小鑼齊奏	小鑼　單獨演奏	大鼓　單獨演奏	大鼓　鼓槌向右滑至鼓邊沿處	大鼓　右槌敲擊右鼓面邊沿處	馬鑼　拋擊或馬鑼小鑼齊奏	馬鑼　拋擊	大鼓　擊鼓兩槌呈八字分開	大鼓　單獨演奏

二

紅安蕩腔鑼鼓研討

紅安蕩腔鑼鼓源流

紅安蕩腔鑼鼓與其他民間文藝一樣，源於何時何地何人沒有確切文字記載。然而就其詞曲內容及其流傳軌跡或能找到一些依據：

1·依蕩腔曲牌而論

曲牌體裁與內容同時表明的時間概念，如「風入松」、「泣顏回」、「甘洲歌」均係文言格律，與漢樂府及唐宋詩詞相同或相似。

曲牌題材反映宮廷生活、古戰場景象的居多，如「二畈」、「朝元歌」、「天門陣」、「上西樓」等，樂曲旋律清雅舒緩，節奏平穩，屬古宮廷音樂韻律，此外也有許多反映本地民俗的、鄉土氣息甚濃的曲牌，如「話媒席」、「美女樂」、「壽筵開」等。由此不難看出：蕩腔鑼鼓或在唐宋以前由宮廷音樂流傳到民間之後，經過歷代人不斷豐富而形成。

2·依流傳軌跡而論

這裡僅將沙河王氏宗族演奏技法及傳承狀況與之對照，或能窺出一點端倪。

據非物質文化遺產資源調查顯示：永河鎮沙河村及其周圍王氏村落傳承蕩腔鑼鼓的歷史悠久，當今列出的傳承譜系已可上溯七代。新中國成立前後這裡恢復成立的蕩腔鑼鼓班子，僅沙河灣就有兩套班子，沙河周圍半徑不到一公里路的王氏村落共有八套班子。另外，以沙河村為中心，西北經縣城到七里坪鎮沿線，西南經詹店至八里灣鎮沿線，東面經永河鎮至麻城市的宋埠鎮沿線凡王氏族人集居的地方或連親帶故的地方都有蕩腔鑼鼓班子，其中第四代傳人王昌清親授徒班就有三十餘班。據他言傳，當時紅安縣內蕩腔鑼鼓班子不下百套。耐人尋味的是這些班子的樂器配置、演奏技法，以及各類樂譜相當規範，堪稱一脈相傳。

3・依曲牌的特點和曲牌詞語中表明的地理方位而論，亦與王氏宗族的源流相關聯

從樂器的組成結構看，唯紅安蕩腔鑼鼓中有喇叭（即長號），喇叭與蒙古人出征所用喇叭相似；從曲牌詞語看，「朝元歌」裡有「壯士長戈行路難」之句，長戈是蒙古騎兵慣用武器，中原人中罕見；「梅花酒」中有「足踏著馬鞍，手執戰桿」，亦為蒙兵特徵，更為明顯的是「見風吹沙旋，平地雲霧起狼煙」之句，此乃對西北戰場的描述。

依以上三點對照王氏宗族的源流：沙河王氏宗譜敘，祖先「漠北揮戈奠元國」，元朝世祖忽必烈之闍赤長（相當於現代的秘書長）五代世襲元朝左丞的蒙族人也先不花，被誥封為提領王，入駐中原之

後，居今紅安縣永河鎮沙河村，此後六百餘年繁衍子孫萬餘人，後人為紀念先輩以提領王的「王」字為姓氏（近代王建安、王近山將軍屬其後裔），也先不花生性喜好文藝，精通漢文，族譜留有他的格律詩詞。至今保留有他親筆題寫的「桃花站提領王也先不花題」的繫馬樁石柱銘文和他用過的八十餘斤的鐵製大刀等珍貴文物，王氏繁衍的同時，紅安便產生了大量塞外文化與中原文化融合而成的特色文化，蕩腔鑼鼓是否是其中之一？引人深思。

千百年來，蕩腔鑼鼓以其豐厚的文化內涵、鮮明的音樂特徵、廣泛的實用價值而凸顯出頑強的生命力。由於歷史風雲的變幻，它也有所起落，時至今日，由於非物質文化遺產保護工程的激發，紅安蕩腔鑼鼓還處於復甦之勢，從縣裡幾度競演、展演表明，全縣至少有五十餘套班子活躍在城鄉，其中以永佳河鎮沙河村、細家沖，七里坪鎮張家灣村、高橋鎮張家田村、詹家灣村，城關鎮土井社區及樓陳村、縣城頌和鑼鼓隊最呈興旺之勢。張家灣村以村支書張元松、省級代表性傳承人張紹國為首，在村裡組織了老、中、青、少四套班子。縣城頌和蕩腔鑼鼓隊以其近水樓台之優勢，被視為紅安蕩腔鑼鼓保護工程的實驗隊。

二

紅安蕩腔鑼鼓的主要特徵

廣覽各地鑼鼓吹打樂，其風格、流派眾多，僅紅安境內如吹打樂鑼鼓、絲絃鑼鼓等不下十餘種，而這些吹打樂的大多數樂器結構、演奏技法、曲目內容皆因各自不同的師傳而異。紅安蕩腔鑼鼓具有如下特徵：

（1）樂器配備獨特、完整且十分講究；三吹七打樂器中有三樣獨特，一是喇叭，全長約二尺八寸；二是點子，即面積與手掌相等的叮噹鑼；三是車官，形如當今京劇舞台用的京鈸而小於京鈸。如此三樣樂器對於增強表演情調具有不可代替的作用。蕩腔鑼鼓一律採用大鼓，鼓面直徑必須在二尺以上，鼓槌規定為七點五吋；銅製樂器分顫音、嘶音兩類：顫音類為青銅製作，音色宏亮柔和；嘶音類為黃銅製作，音色清脆，二者如同高音二胡與板胡的音色之別。整套銅製樂器只能選擇其同類，二者不能摻雜。這種嚴格的分類使演奏效果格外清純悅耳。

（2）演奏的技法形成了自己的格律，如同京劇各流派表演代表劇目，可以音配像形式演唱一樣。因此，凡同一傳承譜系的紅安蕩腔鑼鼓班子，可由素不相識的數個、數十個班子組合一起同台進行合唱合奏表演。新中國成立前早有此類形式出現。

（3）蕩腔鑼鼓是汲取塞北文化、京都文化之精華，由宮廷走向民間的，與民間本土文化相結合而形成了自己的藝術特色，以唱為主，兼有吹打樂、打擊樂的一種民間音樂類型。

就樂器配備而言，喇叭的形與聲都與北方游牧民族所用的長號相似，顯然，係北方樂器演變而成，車官與點子為楚地道教音樂常用樂器；就曲目的曲調而言，既有北方粗獷激昂型，也有楚地如訴如頌低回婉轉型和輕快型；就唱詞內容而言，取材北方表現邊塞戰場的如「牛皋大戰牛頭山」（即「鵲踏枝」）、「天門陣」；有取材於宮廷表現天子出遊、將軍失意或榮歸的如「二皈」、「朝元歌」；有表現本地風土人情的如「進花園」、「美女樂」等。以上所述，無不說明蕩腔鑼鼓是汲取塞北文化、京都文化之精華，從宮廷流傳到民間的在本土文化土壤裡形成、蔓延、茁壯成長起來的民間音樂的奇葩。

（4）完整的樂器配備，為自己開拓了廣闊的演奏藝術空間。中原地區吹打樂通常受樂器配備之限，其演奏效果較為平直、單調。如吹打樂鑼鼓只有大鑼、大鈸、大鼓一類的粗大樂器，只適宜演奏情緒熱烈、高昂類的樂曲，且達不到高潮，而絲絃鑼鼓只有笙、簫、絲、弦等輕巧的打擊樂器，只適宜演奏情緒舒緩、清雅類的樂曲。而蕩腔鑼鼓演唱熱烈高昂類的樂曲時擂動大鑼、大鈸、大鼓氣勢威猛，加上喇叭提尖，似山呼海嘯、震天動地，一時高潮突起；演唱舒緩、清雅類的樂曲時，操打擊樂器者輕和，只留車官與點子伴奏，突出人聲演唱，其效果如歌如頌，如泣如訴，十分清雅、舒緩。

三 / 紅安蕩腔鑼鼓的主要價值

（1）紅安蕩腔鑼鼓源遠流長，僅流傳最廣的沙河王氏近七代傳人學藝都為師傅口傳，現行的記錄樂譜也屬口傳記錄，當今演唱的樂曲，其曲譜為工尺譜，積累下來的曲譜百餘首，唱詞亦然，絕大部分唱詞沒有文字記載，是文學領域內鮮為人知的具有極高文學價值的詩詞歌賦。因而蕩腔鑼鼓是我國民族音樂與文學的珍貴寶藏之一。

（2）蕩腔鑼鼓唱詞內飽含大量的古戰場畫面、歷史人物風情、典故傳說。「新漢圖」裡描述的「遍地龍蛇走馬，五洋大鬧中華」就形象生動而又高度概括地展示了一個歷史時期外洋肆虐中華民族的情景，因而蕩腔鑼鼓具有豐富的人文歷史價值。

（3）蕩腔鑼鼓形成與發展的過程折射出中原文化形成與發展的軌跡，為研究中原文化提供了資料。

（4）蕩腔鑼鼓與其他吹打樂一樣，自古至今與當地人民群眾的精神生活息息相關：當地喜聞樂見的一些文藝活動如龍燈、高蹺、獅蚌等都必須伴以鑼鼓。另外，凡民間婚喪嫁娶、慶壽、送軍、祭祀等活動都離不了鑼鼓。唯蕩腔鑼鼓具有適應各種場合的專用樂曲。如賀新婚有「話媒席」、慶壽的有「壽筵開」、送軍的有「將軍令」、祭祀的有「大朝賀」等。

三

紅安蕩腔鑼鼓部分

傳承人簡介

省級代表性傳承人張紹國

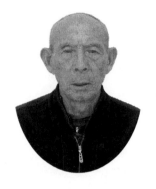

　　張紹國，一九三八年十月出生，紅安縣七里坪鎮張家灣村人，農民，初中文化程度。

　　紅安蕩腔鑼鼓學習與實踐經歷：一九四七年師從本灣藝人張心仁、張心發、張錦華學習蕩腔鑼鼓演奏，此後多次外出訪師學藝，成為蕩腔鑼鼓全能演奏能手。一九五八年開始帶徒傳藝，至今傳帶出老、中、青、少不同年齡的蕩腔鑼鼓演奏班，整理出百餘首曲牌的工尺樂譜本。

　　二〇一二年九月，張紹國被湖北省文化廳公佈為湖北省第三批省級非物質文化遺產名錄項目「蕩腔鑼鼓」代表性傳承人。

張紹國（圖中司鼓者）和樂隊成員一起演奏蕩腔鑼鼓

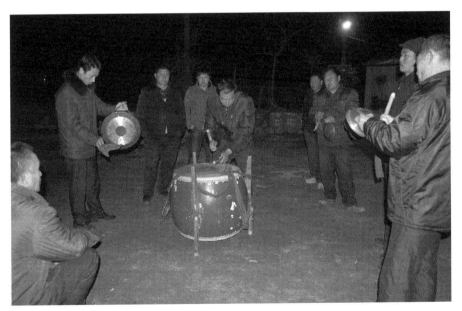

張家灣中年鑼鼓隊排練

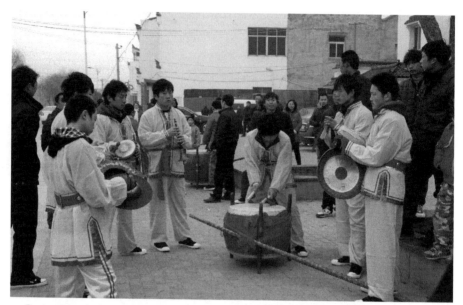

二〇一二年元宵節祭龍燈會前，張家灣青年蕩腔鑼鼓隊陣前操練

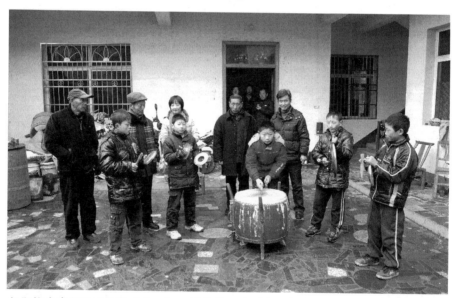

文化館非遺顧問王見漣（左三）、原館長王霞（左四）帶領工作組在張家灣調研蕩腔鑼鼓傳承情況，張紹國（左一）現場指導少年鑼鼓隊排練

附：傳承譜系

第一代：張毅超（已故），咸豐四年出生。

第二代：張忠訓（已故），道士。張錦華（已故）、張心仁（已故）、張心發（已故）。

第三代：張學勤（已故）、張紹國。

第四代：張元松、張宗興、張建平、張建意、張克蘭、張順保、張應燈、張林森等。

第五代：張帆、張勇、張余、張波、張華威、張華翰、張歡等。

二 / 市級代表性傳承人王凡林

　　王凡林，一九四六年四月出生，紅安縣永河鎮沙河村人，農民，初中文化程度。

　　學習傳承蕩腔鑼鼓經歷：一九六三年開始師從王昌盛（已故）、王見漣學習蕩腔鑼鼓，一九七八年後精心記錄蕩腔鑼鼓工尺樂譜，並

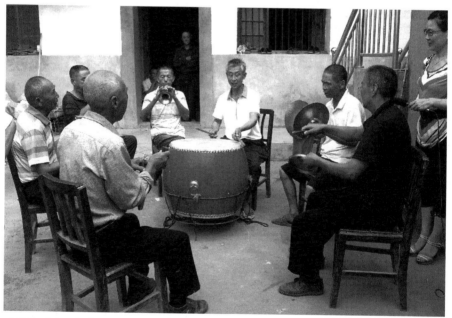

王凡林（右四）與隊友一起練習蕩腔鑼鼓

在本灣及其鄰村帶徒傳藝。

二〇一二年五月，王凡林被黃岡市文化局公佈為黃岡市第一批市級非物質文化遺產名錄項目「蕩腔鑼鼓」代表性傳承人。

附：傳承譜系

第一代：王兆祈（已故），清末士紳。

第二代：王鳳山（已故），清末秀才、王氏族長之一。

第三代：王焱山（已故），王氏族長之一。

第四代：王昌清（已故），漆匠，在世時傳授蕩腔鑼鼓班 30 餘班。

第五代：王昌盛（已故），農民。王見漣，幹部，本書特約編審。

第六代：王凡林，農民。王昌明，退休教師。

第七代：王勝斌、王勝朝、王佑鐸、王作會、王新明、王文繼、王文龍、王見禎、王昌春、王佑托等。

三

市級代表性傳承人陳建明

陳建明，一九四八年三月出生，紅安縣城關鎮人，大專文化程度。

十二歲起師從父親陳興義（已故）學習鑼鼓、嗩吶等器樂。此後於二〇一二年三月組建頌和蕩腔鑼鼓隊；同年六月作為特邀代表隊成員參加紅安縣第五個文化遺產日系列宣傳活動暨首屆鄉村鑼鼓展演

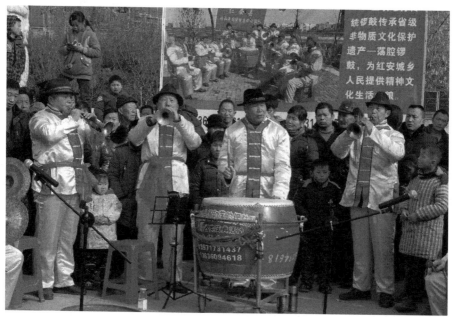

二〇一四元宵節，陳建明（右吹嗩吶者）等頌和鑼鼓隊員在廣場展演鄉村鑼鼓

賽，獲特別獎；二〇一三年國慶節期間參加全縣鄉村鑼鼓展演。近年來，熱心授徒傳藝，是蕩腔鑼鼓優秀傳承人之一。

二〇一四年五月，陳建明被黃岡市文化局公佈為黃岡市第二批市級非物質文化遺產名錄項目「蕩腔鑼鼓」代表性傳承人。

四

市級代表性傳承人張建平

　　張建平，一九六五年五月出生，紅安縣七里坪鎮張家灣人，高中文化程度。

　　高中畢業以後，師從本灣老師傅張紹國學習蕩腔鑼鼓至今。其間：全程參與了本灣第三至第七屆祭龍燈會，在活動中司鑼鼓演奏；

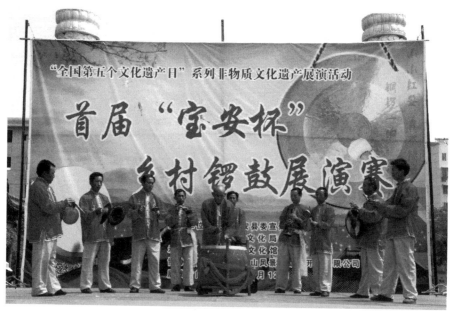

張建平（左四）作為張家灣代表隊成員在全縣鄉村鑼鼓展演賽中

二〇一二年六月，參加紅安縣第五個文化遺產日系列宣傳活動暨首屆鄉村鑼鼓展演賽，獲特別獎；二〇一三年國慶節期間，應邀參加了全縣鄉村鑼鼓展演賽。近年來，熱心帶徒傳藝，是蕩腔鑼鼓優秀傳承人之一。

二〇一四年五月，張建平被黃岡市文化局公佈為黃岡市第二批市級非物質文化遺產名錄項目「蕩腔鑼鼓」代表性傳承人。

五

優秀代表性傳承人詹重儀

詹重儀，一九四七年三月出生，紅安縣城關鎮人，初中文化程度。

十歲起師從本灣詹道善（已故）、詹道海（已故）、詹道雪（已故）學習蕩腔鑼鼓至今，以司鼓、嗩吶擅長。此後於二〇一〇年六月

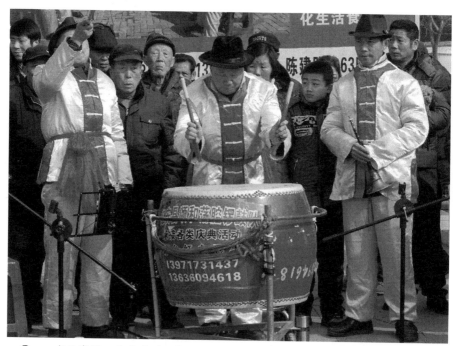

二〇一四年元宵節，詹重儀（圖中司鼓者）與頌和鑼鼓隊員在天舒廣場展演

參加紅安縣第五個文化遺產日系列宣傳活動暨首屆鄉村鑼鼓展演賽，獲特別獎；近年來，多次應《鐵血紅安》等電影攝製組之邀，參與演出。多次應邀參與開業婚慶等喜慶活動領銜展演。他一貫熱心授徒傳藝，是蕩腔鑼鼓優秀傳承人之一。

四

紅安蕩腔鑼鼓樂譜

一　蕩腔曲牌樂譜

1. 天　門　陣

1=C 4/4

工尺调式

（报字头）八打 仓出 乙出 仓出 仓　天门阵　打打 仓仓 仓出 仓 出仓 乙仓 仓

引：

| 6 | 65 5· | 3 3 | 5 | 35 i7 6 |

五　五六·　工工　六　工六 仕亿 五

统 领　雄 兵　有 百　　万！

出　浪　咚　咚咚仓　打打

6 56 5· 6 | i2i 2i 65 | 3 — 32 35 | i 65 3 — |

五 六五六· 五 | 仕伬仕 伬仕五六 | 工 — 工尺工六 | 仕 五六工 — |

杨 家 父　　子　　　　　多 本 领，

5 32 5 32 | 3·2 1 3 2 — | i 56 i 56 | 5 65 i 2 i |

六 工尺六 工尺 | 工·尺上工尺 — | 仕 六五仕 六五 | 五 六五仕伬仕 |

杨 将 军 带 兵 破 天 门。　焦 赞 孟 良 随 后 跟 啰，

5· i 6 65 | 32 1 3 2 — | i 65 i 65 | 3 2 3 0 56 |

六· 仕五 五六 | 工尺上工尺 — | 仕 五六仕 五六 | 工尺工 〇 六五 |

刀 枪 箭 戟 赛 麻 林。　阵 前 来 了 四 总

i2 i 5· i | 6 65 32 3 | 3 2 35 — | 3·2 1 3 2 — |

仕伬仕 六· 仕 | 五 五六工尺工 | 工 尺工六 — | 工·尺上工尺 — |

兵 啰，两 下 相 斗 赌 狠　　定 输 赢。

五 仕 六 五 仕 六 五 工 尺 工 〇 六 五 六·五 仕 仅 仕 六·仕 五 五 六

宗 宝 提 刀 陷 住 了 柳 树 精 啰， 大 叫 三 声

工 六 工 尺 工 工 六 五 仕 仅 仕 五 五 六 工 尺 工 工 六 工 六 工 尺

张 月 英！ 我 的 妻 哟！ 下 凡 来 搭 救 我

工·尺 仕 工 六 五 —（慢锁槌） 五 六 五 仕 仅 仕 仅 仕 五 六 工 —

杨 家 父 子 命。 张 月 英 下 凡 来

六 工 尺 六 工 尺 六 工 尺 工 — 六 工·六 工 尺 工 尺 上 尺 仕 五 六 六 五 六

手 拿 天 书 一 本， 那 才 才 搭 救 我 杨 家 六 总

仕 仅 仕 六 仕 五 仕 五 六 工 六 工 尺 工 〇 六 工 六 工 尺 上 尺 上 尺

兵 啰，杨 宗 宝、 杨 将 军！ 你 如 何 能 破 那

仕 工 六 五 —（慢走槌） 工·六 工 尺 工 〇 六 五 仕 仅 仕 五

天 门 阵？ 少 不 得 降 龙 木 啰，

（2014年王见涟根据王昌清传授工尺谱整理）

2. 甘 洲 歌

1＝C 4/4

工尺调式

引：
杨威奋勇！　　看愁云 惨

惨， 杀 气 朦 胧。〔加打击乐点子〕

边 哨 之 依呀处，神 鬼

惊， 兽 尽 空。〔加打击乐点子〕 三 关

怒 气 千 里 振 八 寒呀

云腾　一扫　空。　　　　　旌旗哟

耀，　　剑气红，　将军　　八

面　逞威　风。　　　　　　人似

虎，　　马如龙，　将军　　一

战　便成　功。

（王见涟根据师传乐谱整理）

3. 朝 元 歌

1=G 4/4

四合调式

3512	3·23 5	61	021·6 5616	6 55 3532 12	2 3 2·32 12
工六上尺	工·尺工六	四上	○尺上·四合四上四	四合六工六工尺上尺	尺工尺·工尺上尺

岷 关 砺 关，　　　　行过　令人　惨嘞。　　　龙

3·23 5	61	0216 55	3532 12 0 32	2323 5 6·61
工·尺工六	四上	○尺上四　合六	工六工尺上尺○工尺	尺工尺工合四·四上

潭　虎　滩，　朝过　羊　城　畈嘞。　　　回首

2316 56 16·1	6 55　3·2	1 2 3·5 321·2	3·53 — 12
尺工上四合四 上·上	四合六　工·尺	上尺工·六工尺上尺	工·六工 — 上尺

故　乡，　　伤情　无限　啰！才把城都　来

3·53 21216	5 6·61 216	56 16·16 5	1·65 63·5 3532
工·六工尺上尺上四	合四·四上尺上四	合四 上四·上四合	上四合四工·六工六工尺

探　啰！　日落　西　山，　　壮士长戈行　路

1 2 3 2·3 2323	5 6 2 16	56 16·16 5	16 5 5 3532
上尺 工尺·工尺工尺工	合四 尺 上四	合四 上四·上四合	上四 合六工六上尺

难嘞，　　流泪　向谁　弹。　　　悄然　的怒发

（王见涟根据师传乐谱整理）

4. 梅 花 酒

$1 = C$ $\frac{4}{4}$

工尺调式

引: 3　3　5　6̂　｜　3　6　5　4̂　｜　3̂　　6　3　5　6̂　｜

　　工　工　六　五　　工　五　六　凡　　工　　五　工　六　五

　　军　旗　鼓　乐　前　　　　山！见　多　少

3　6　5　4̂　｜　3̂　　6　3　｜　6　3　6　5　4̂　｜　6　3　｜

工　五　六　凡　　工　　五　工　　五　工　五　六　凡　　五　工

奇　　事！这　天　　　　　现

‖: 6 i̅6̅ 5̅ 3̅5̅ 6 i̅6̅ 5̅ 3̅5̅ ｜ 6·i̅ 6̅5̅6̅ 0̅ 3̅5̅ 6 i̅6̅ ｜ 5̅ 5̅3̅ 2̅ 3̅2̅ 1 ｜ 2 ｜

五仕五 六工六 五仕五 六工六 ｜ 五·仕 五六五 ○工六 五仕五 ｜ 六六工 尺工尺 上 ｜ 尺 ｜

众　将　披　甲，　战　马　加　　鞭啰，威　风　凛　凛

‖: 1·2 3̅5̅1̅2̅ 3̅5̅3̅2̅ 1̅2̅1̅ ｜ 0· 3̅ 2̅3̅2̅ 1 ｜ 2 ｜ 3·5 1 2 3̅5̅3̅2̅ 1̅2̅1̅ ｜

上·尺 工六上尺 工六尺 上尺上 ｜ ○· 工尺 工尺 上 ｜ 尺 ｜ 工·六 上尺 工六工尺 上尺上 ｜

刀　兵　破　　拦啰。　那里是蒙　难　去　降　汉啰。

‖: 0·i̅ 6̅5̅ 3̅2̅3̅ 5 ｜ 3　3　5 6·｜ 5 ｜ 3　3　5 6̅5̅6̅ i̅6̅ ｜

○·仕 五六 工尺工六 ｜ 工工　六五·　六 ｜ 工工　六五六五仕五

足　踏　着　马　鞍，　手　执　着　战　　杆，前　　后　追　兵

四・紅安蕩腔鑼鼓樂譜　**045**

$\widehat{5 \cdot 6} \overbrace{565} \ 03 \ \overbrace{232}$ | $\overbrace{1 \cdot 3} \overbrace{232} 0 \ 2 \ \overbrace{353}$ | $1 \quad 2 \quad \overbrace{3532} \overbrace{121}$ |

六·五 六五六 ○ 工 尺工尺 | 上·尺 尺工尺 ○ 尺 工六工 | 上 尺 工六尺 上尺上 |

赶。 演连 环嘞隆的咚。惊 动 了 南 来 雁哎,

$\overbrace{1 \cdot} \quad \overbrace{5 \ \dot{6} \dot{1} 65} \overbrace{323}$ | $\overbrace{5 \cdot 6} \overbrace{565} \ \overbrace{33} \quad 5$ | $\overbrace{323} 5 \quad \overbrace{653} \overbrace{23}$ |

仕· 六 五仕五六 工尺工 | 六·五 六五六 工 工 六 | 工尺工 六 五六工 尺工 |

花 枝 隔 天 现, 蒙 受 长 春 三 月

$5 \quad 6 \quad - \quad -$ | $0 \ \dot{1} \quad \overbrace{65} \overbrace{323} 5$ | $2 \quad 3 \quad \overbrace{53} \overbrace{121} \ 1$ |

六 五 - -(参槌) | ○ 仕 五六 工尺工 六 | 尺 工 六工 上尺 上 |

天 呀! 见 风 吹 沙 旋, 吹散 了 阵嘞前

$\overbrace{1 \cdot} \quad \overbrace{5 \ \dot{6} \dot{1} 65} \overbrace{323}$ | $\overbrace{5 \cdot 6} \overbrace{565} \ \overbrace{33} \quad 5$ | $\overbrace{323} 5 \quad \overbrace{3532} 13$ |

仕· 六 五仕五六 工尺工 | 六·五 六五六 工 工 六 | 工尺工 六 工六工尺 上工 |

花 枝 隔 天 现, 平 地 云 雾 起 狼

$\overbrace{2 \cdot 1} 2 \quad \overbrace{3532} 13$ | $\overbrace{2 \cdot 1} 2 \quad \overbrace{3532} 13$ | $\overbrace{2 \cdot 1} 2 \quad 3 \ 5 \quad \overbrace{33}$ |

尺·上尺 工六尺 上工 | 尺·上尺 工六工尺 上工 | 尺·上尺 工六 工工 |

烟, 霎 时 间, 安 营 盘, 移 扎 北嘞

$0 \ 5 \quad \overbrace{6 \dot{1} 65} \ 6 \quad -$ | $\dot{1} \quad \overbrace{6 \dot{1}} \overbrace{2 \dot{2} \dot{1}} \overbrace{6 \dot{1}}$ | $\overbrace{65} \overbrace{535} 6 \quad -$ |

○ 六 五仕五六 五 - | 仕 五仕 伬伬仕 五仕 | 五六 六工六 五 - |

门 关 呀! 地 移 转 连 环 呀。

（2012年王凡林传唱，王见涟记录整理）

046 紅安蕩腔鑼鼓

5. 二畈

$1 = C$ $\frac{2}{4}$

工尺调式

引: $\underline{3\ 3}$ $\underline{5\ \overset{\frown}{6}}$ $\underline{3\ 6}$ $\underline{5\ \overset{\frown}{4}}$ $\overset{\frown}{3}$

工 工 六 五 工 五 六 凡 工

连 山 漫 野!

$\underline{6\ 5}$ $\underline{6\ \underline{56}}$ | $\underline{\dot{1}\ \dot{2}}$ $\dot{1}$ | $\dot{1}$ $\underline{6\ \dot{1}}$ | $\underline{\dot{2}\ \dot{1}\ 6}$ 5 | $\underline{3\ 5}$ $\underline{\dot{1}\ 65}$ |

五 六 五 六五 仕 伬 仕 仕 工 六 伬 仕五 六 工 六 仕 五六

君 不 乐 连 山 漫 野,

$\underline{3\ 2}$ $\underline{\dot{1}\ \dot{1}}$ | $\underline{\dot{1}\ \dot{2}}$ $\underline{3\ 5\ 3\ 2}$ | $\underline{1\ 2}$ 3 | $\dot{1}$ $\underline{3\ 6}$ | 5 — |

工 尺 仕 仕 仕 尺 工六工尺 上 尺 工 仕 工 五 六 —

琼 林 (儿) 转 朝 这。 看 荒 山,

$\underline{3\cdot\ 5}$ $\underline{3\ 5\ 3\ 2}$ | $\underline{1\cdot\ 2}$ $\underline{1\ 2\ 1}$ | $\underline{\dot{1}\ 65}$ $\underline{3\ 2\ 3}$ | $\underline{0\ 5}$ $\underline{3\ 5}$ | $\underline{\dot{1}\ 65}$ $\underline{3\ 5}$ |

工· 六 工六工尺 上· 尺 上尺上 仕 五六 工尺工 〇 六 工 六 仕 五六 工 六

百 草 雾 如 云 遮,

$\underline{\dot{1}\ 65}$ $\underline{3\ 2}$ | $\underline{5\ 3}$ 2 | $\underline{1\ 2\ 1}$ 1 | $\underline{\dot{1}\ 65}$ $\underline{3\ 57}$ | $\underline{6\cdot\ \dot{1}}$ $\underline{6\dot{1}6\dot{1}}$ |

仕 五六 工尺 六 工 尺 上尺 上 仕 五六 工 六亿 五· 仕 五仕五仕

雁 行 行 高哇 空 列,

2 3	5̂3	1·2 3532	1 2 3	2·3 23	5 3 2
尺 工	尺	上·尺 工六工尺	上 尺 工	尺·工 尺工	六 工 尺
一 对	对	齐 交 接，	一 声 声		

1·2 3532	1 î	î 6 56	î·2̂ 65	3·5 32
上·尺 工六工尺	上 仕	仕 五 六五	仕·伬 五六	工·六 工尺
花 鼓 催 弓	弯 秋	月。		

î· 6	56 î	î2̂ 65	3·5 32	5 3 2
仕· 五	六五 仕	仕伬 五六	工·六 工尺	六 工 尺
箭 落 飞	蝶，	早 叼 起		

1 2 1	6î65 3 57	6·î 6î6î	6·î 1 2	3 —
上 尺 上	五仕五六 工 六乙	五·仕 五仕五仕	五·仕 上 尺	工 —
云 嘞 未	遮。	看 雄 峰，		

5 3 3	3 2 5	3 3 2	1·2 12	3 —
六 工 工	工尺 六	工 工 尺	上·尺 上尺	工 —
纷 沉 沉、	漫 腾 腾	雄 峰，		

5 3·5	32 1·2	1 21 î2̂	î —	3 5 î65
六 工·六	工尺 上·尺	上尺上 仕伬	仕 —	工六 仕五六
纷 沉 沉，	军 声	交 接。		

048 紅安蕩腔鑼鼓

3 2	3·2	3 3 2	i·2 i	i	3 5	i 65 3 5
工 尺	工·尺	工 工 尺	仩·伬 仩	仩	工 六	仩 五六 工 六

雄 赳 赳，　　　軍　　声　　　交　　接，

i 65 3 2	5 3 2	5·6 3 2	1 2 1	i 65 3 57	6 — ‖
仩 五六 工 尺	六 工 尺	六·五 工 尺	上 尺 上	仩 五六 工 六乙	五 — ‖

不由得　众　番儿　心嘞胆　怯。

<div align="right">（2012年王凡林传唱，王见涟记录整理）</div>

6. 上 西 楼

1=G 2/4

四合调式

引子: 2　3　$\widehat{2}$ ｜

尺　工　$\widehat{尺}$

俺　观　这——

‖ $\overline{2\ 3}$ $\overline{2\ 3}$ ｜ $\overline{5\ 6}$ 5 ｜ $\overline{3\ 5}$ $\overline{3\ 2}$ ｜ $\overline{1\ 2}$ 1 ｜ $\dot{\underset{.}{6}}$ $\dot{5}$ $\dot{\underset{.}{6}}$ ｜

$\overline{尺\ 工}$ $\overline{尺\ 工}$ ｜ $\overline{六\ 五}$ 六 ｜ $\overline{工\ 六}$ $\overline{工\ 尺}$ ｜ $\overline{上\ 尺}$ 上 ｜ 四　合　四 ｜

愁　　云　　　惨　　惨　　城

‖ $1\cdot\dot{\underset{.}{6}}$ $\overline{5\ 6}$ ｜ 5 — ｜ $\overline{3\ 2}$ 3 ｜ $2\cdot\underline{1}$ $\overline{6\ \underline{56}}$ ｜ $1\cdot\underline{2}$ $\overline{1\ 1}$ ｜

$上\cdot四$ $\overline{合\ 四}$ ｜ 合 — ｜ $\overline{工\ 尺}$ 工 ｜ $尺\cdot上$ $\overline{四\ 合四}$ ｜ $上\cdot尺$ $\overline{上\ 上}$ ｜

楼　　　下,　　人似虎　马　如　龙

‖ $\dot{\underset{.}{6}}$ $\dot{5}$ $\dot{\underset{.}{6}}$ ｜ $1\cdot\dot{\underset{.}{6}}$ $\overline{5\ 6}$ ｜ 5 — ｜ $\overline{5\ 6}$ $\overline{5\ 6}$ ｜ $1\cdot$ 2 ｜

四　合　四 ｜ $上\cdot四$ $\overline{合\ 四}$ ｜ 合 — ｜ $\overline{合\ 四}$ $\overline{合\ 四}$ ｜ $上\cdot$ 尺 ｜

旌　旗　交　　　加。　　排　列着　层

‖ $\overline{1\ 2}$ 1 ｜ $\overline{6\ 1}$ $\overline{5\ 6}$ ｜ $1\cdot\underline{2}$ $\overline{1\ 1}$ ｜ $\dot{\underset{.}{6}}$ $\dot{5}$ $\dot{\underset{.}{6}}$ ｜ $1\cdot\dot{\underset{.}{6}}$ $\overline{5\ 6}$ ｜

$\overline{上\ 尺}$ 上 ｜ $\overline{四\ 上}$ $\overline{合\ 四}$ ｜ $上\cdot尺$ $\overline{上\ 上}$ ｜ 四　合　四 ｜ $上\cdot四$ $\overline{合\ 四}$ ｜

层　　　火　　炮　甚　　喧

5̣ -｜3 2 3｜5 6̣ 5̣6̣｜1 2 1｜6̣ 5̣ 6̣｜

合 一｜工 尺 工｜六 四合四｜上 尺 上｜四 合 四｜

哗。 震动那 山 摇 动 谁不

1·6̣ 5̣ 6̣｜5̣ -｜6̣ 1 6̣ 1｜5̣ 6̣ 1 1｜3 2 3｜

上·四 合 四｜合 一｜四 上 四 上｜合 四 上 上｜工 尺 工｜

仓出 仓出｜出令 仓｜仓出 仓

惊 怕。 闹哄 哄 旌旗 交加， 闹哄 哄

5̣ 6̣ 5̣ 6̣｜5̣ 6̣ 1｜1 6̣5̣ 3｜5· 2｜1 6̣ 5̣6̣｜

合 四 合 四｜合 四 上｜上 四合 工｜合· 尺｜上 四 合 四｜

乙出 乙出｜令 的 仓｜出令 的 仓｜打打打 仓仓｜乙仓 仓八打｜

兵 将 如 麻。 怕的 是 韩 信 兵 将

5̣6̣ 5·｜6̣ 1 6̣ 1｜5̣ 6̣ 1 1｜3 2 3｜5̣ 6̣ 5̣6̣｜

合四 合·｜四 上 四 上｜合 四 上 上｜工 尺 工｜合 四 合 四｜

仓 打·｜仓出 仓出｜出令 的 仓｜仓出 仓｜乙出 乙出｜

下。 闹哄 哄 旌旗 交加， 闹哄 哄 兵 将

$\overset{\frown}{\underset{\cdot}{5}} \; \overset{\cdot}{\underset{\cdot}{6}} \; 1 \;\; | \;\; 1 \; \overset{\frown}{\underset{\cdot\cdot}{65}} \; 3 \;\; | \;\; \overset{\cdot}{5} \cdot \;\; \overset{\cdot}{2} \;\; | \;\; \overset{\frown}{\overset{\cdot}{1} \; \overset{\cdot}{6}} \; \overset{\cdot}{6} \;\; | \;\; \overset{\frown}{\underset{\cdot\cdot}{56}} \; \overset{\cdot}{5} \cdot \;\; |$

合　四　上　|　上　四合　工　|　合·　尺　|　上　四　合　四　|　合四　合·　|

令 的 仓　| 出 令 的 仓　| 打 打 打　仓 仓　| 乙 仓　仓 八 打　| 仓 出·　|

如　麻。　怕　的　是　韩　信　兵　将　下。

³（above 打打打 仓仓 group）

$0 \; 2 \; \overset{\frown}{1 \; 2} \;\; | \;\; \overset{\frown}{1 \; 2} \; \overset{\frown}{1 \; 2} \;\; | \;\; \overset{\frown}{5 \; 32} \; \overset{\frown}{1 \; 3} \;\; | \;\; 2 \; - \;\; \|$

○　工　尺工　|　上　尺　上　尺　|　六　工尺　上工　|　尺　—　|（接紧急风）　‖

仓 出　乙 出　| 仓　打　| 仓 出　乙 出　| 仓 令　出　‖

望　元　帅　定　计　准　备　这　场　杀。

（2013年王见涟根据王昌清传授工尺谱整理）

7. 凤 仪 亭

1=G 4/4

四合调式

引：2 3 2 2 3 3 2 6 1 23 5

尺 工 尺 尺 工 工尺 四 上 尺工 合

歌 台 月 美 味　　　　　　　　香

1·6 5 5 3532 | 1 2 3 2 － | 1 6 5 5 3532 | 1 2 3 2 －

上 四 合 六 工六工尺 | 上 尺 工 尺 － | 上 四 合 六 工六工尺 | 上 尺 工 尺 －

高歌的长宴　乐嘞无涯，　一团 团人前　夸嘞。

5 6 2 16 | 5 6 1 6·1 6 5 | 1 3 2 1 3 2 16

合 四 尺 上四 | 合四 上 四·上四合 | 上工 尺 上工 尺上四

千 门 万 户 家。　　　　　沾美酒 尽都是些

5·6 1 1 2 1 2 16 | 5 6 5 5 6 5 － |

合·四上上 尺上 尺上四 | 合 四合合四 合 － |

富 富豪 哇 家，　　　　（锁槌）

1 3 2 1 3 2 16 | 5·6 1 1 2 1 2 16 | 5 6 5 5 6 5 －

上工 尺 上工 尺上四 | 合·四上上 尺上 尺上四 | 合 四合合四 合 －

沾美 酒 尽都是些 富 富豪 哇 家。

（2014年王见涟根据王昌清传授工尺谱整理）

8. 乡里娘

1=G 4/4

四合调式

| 3 2 1 2 | 3 2 3 6 1 1 3 2 3 2 1 | 6·1 6 − 3 2 1 2 | 3 2 3 6 1 1 3 2 3 2 1 |

| 工尺上尺 | 工尺工 四上 上工 尺工尺上 | 四·上 四 − 工尺上尺 | 工尺工 四上 上工 尺工尺上 |

看 青丝细 发！ 看 青丝细

| 6·1 6 − 6 6 5 | 3 2 3 0 6 5 6 i | 6 6 5 3 | 3 2 3 1 6 1 |

| 四·上 四 − 五五六 | 工尺工 ○五 六五 仕 | 五五六工 | 工尺工 上四上 |

发！ 剪 来 可 爱 啰， 如何卖

| 2 3·2 1 3 2 3 2 1 | 6·1 6 − 3 2 1 2 | 3 2 3 6 1 1 3 2 3 2 1 |

| 尺 工·尺 上工 尺工尺上 | 四·上 四 − 工尺上尺 | 工尺工 四上 上工 尺工尺上 |

也 没 人 买？ 走 前 街 和 后

| 6·1 6 − 3 2 1 2 | 3 2 3 6 1 1 3 2 3 2 1 | 6·1 6 i 6 5 3 2 3 |

| 四·上 四 − 工尺上尺 | 工尺工 四上 上工 尺工尺上 | 四·上 四 仕五六 工尺工 |

街， 走 前 街 和 后 街。 怎把女裙

| 5·6 5 6 2 1 6 | 5·6 5 6 1 0 3 5 6 | 1·2 1 2 1 0 3 5 6 |

| 六·五六 四尺 上四 | 合·四 合四上 ○工 合四 | 上·尺 上尺上 ○工 合四 |

钗， 看作这狼 狈。 看青丝 细发， 看青丝

054 红安荡腔锣鼓

细　发！剪来可爱，如何卖也没人买？

（2013年王见涟根据王昌清传授工尺谱整理）

9. 大朝賀

1=G 4/4

四合調式

（第一行）
把　茗香謝　　天，　　把茗香謝

（第二行）
天。　宝　炉　香灿　哕，　大家齐

（第三行）
唱　太　平　　年。　　愿　吾皇万万

（第四行）
年，　愿　吾皇万万　年，　雨水风调

5·6 5　6 2 1 6 | 5·6 561 0 3 56 | 1·2 121 0 3 56 |

六·五六　四尺　上四 | 合·四　合四上　○工　合四 | 上·尺　上尺上　○工　合四 |

现，　　国泰保平　安。　　听咚咚　鼓响，　听咚咚

1·2 121 33 5　6 | 3 32 161 2 | 3·2 13 2321 6·1 | 6 － 0 ‖

上·尺　上尺上　工工　六 | 五　工工尺　上四上　尺 | 工·尺　上工　尺工上　四·上 | 四 － 0 ‖

鼓　响，大家齐唱山　河　美，好　家　　园。

（常应用于祭祀活动）

（2014年王见涟根据王昌清传授工尺谱整理）

10. 美女乐

1=C 2/4

工尺调式

| 3 5 3 5 | 6 5 6 | 3 5 3 5 | 6 5 6 | 3 5 3 5 |
| 工六 工六 | 五六五 | 工六 工六 | 五六五 | 工六 工六 |

手拿 棍儿 去舂米， 一步 一步 往前 移， 一步 一步

| 6 5 6 | 乙仓乙出仓 | 6 65 3 | 6 65 6 | 6 i 65 |
| 五六五 | | 五 五六 工 | 五 五六 五 | 五 仕 五六 |

往前 移。 一 步 儿，

| 3 | 2 5 | 3 | 3·2 | 3 3 5 | 3 3 2 | |
| 工 | 尺六 | 工 | 工·尺 | 工 工 六 | 工 工 尺 | （加打头） |

来至 在 臼 岩 里。

| 3 5 3 5 | 6 5 6 | 3 5 3 5 | 6 5 6 | 3 5 3 5 |
| 工六 工六 | 五六五 | 工六 工六 | 五六五 | 工六 工六 |

喜鹊 一见 心欢 喜， 一齐 邀约 去偷 嘴， 头朝 东，

| 6 5 6 | 3 5 3 5 | 6 5 6 | 乙仓乙出仓 | 6 65 3 |
| 五六五 | 工六 工六 | 五六五 | | 五 五六 工 |

尾朝 西， 两只 眼睛 一张 嘴。 一 翅

第一行：

6 65 6	6 6i 65	3	2 5	3	3·2	3 3 5
五 五六五	五 五仕 五六	工	尺 六	工	工·尺	工 工 六
儿，			飞 至	在	箏 筐	

第二行：

3 3 2		3 5 3 5	6 5 6	3 i 65
工 工 尺	（加打头）	工 六 工 六	五 六 五	五 仕 五六
里。		小奴 一见	心有 气，	可恨 那东

第三行：

6 3 5	6 5 6	3 5 3 5	6 5 6	3 5 3 5
五 工 六	五 六 五	工 六 工 六	五 六 五	工 六 工 六
西， 做事	太 无 理，	啄的 啄、	吃的 吃、	手拿 棍儿

第四行：

6 5 6	乙仓乙出仓 6 65 3	6 65 6	6 6i 65
五 六 五	五 五六 工	五 五六五	五 五仕 五六
来 打 起。	一 翅	儿，	

第五行：

3 2 5	3 3·2	3 3 5	3 3 2		3 3 2 3
工 尺 六	工 工·尺	工 工 六	工 工 尺	（加打头）	工 工 尺 工
飞至 在桃	园		里。		桃花 儿开，

第六行：

5 3 2 3	3 2 5 3	5 i 6	6 i 66	5 3 3	2 —
六 工 尺工	工 尺 六尺	六 仕 五	五 仕 五五	六 工 工	尺 —
杏花 儿开，	桃花 杏花	一		一 齐	开。

（2014年王见涟根据王昌清传授工尺谱整理）

11. 兴 汉 图

1=G $\frac{4}{4}$

四合调式

引子：3 5 3 2　1 2　5　　　　3

工六工尺　上尺　六　　工　　　咚　咚咚 仓 咚　咚咚 仓
楚　　　　　地！

3 6　5 4　　6　　　3

工五　六凡　五　　工　　　咚　咚咚 仓 出　仓仓
重　　　　　新！

5 3　5 7　　6

六工　六亿　五　　　咚　　咚咚　咚咚……仓仓　仓仓……咚
大　反　正！

仓出 带出 仓出 仓　出　　　浪 咚　咚咚 仓　打 打

3 2 1 2　3　－　　2 3 | 3 5 3 2　1　1 2 | 6 5　6 1 6　5 6 |
工尺上尺　工　－　　尺工 | 工六　工尺 上　上尺 | 四合　四 上四 合四 |
昔日里，　　　诸葛　武　侯　　　碑上　　刻　着：

5　－　　3 2 3 | 1 2 1　－　6 1 | 2 1 6 5·　6 5 6 |
合　－　　工尺工 | 上尺 上　－　四上 | 尺上四合·　四合四 |
合　－　　工尺工 | 遍地　龙蛇　　走 马，　　五

气 球 空 中 响，飞机 飞 天，到 处 遭

殃。 法 美 英 日 德， 中华

闹 嚷 嚷。 诸 葛 先

生 算 法 强， 才 议 共 和 汉 世 昌。

（2013年王见涟根据王昌清传授工尺谱整理）

12. 寿 筵 开

1 = C 4/4

工尺调式

引： 5 3　5 7　6

　　六 工　六 亿　五

　　寿 筵　　　开

| 0 0 0 i 65 | 3 2 3 5· 35 65 | 6· 5 3 — |

仓 打 打 ○仕 五六 | 工尺工 六· 工六 五六 | 五· 六 工 — |

处 风 光 好， | 樽 开 寿 酒 容 |

| 6 2 3· 23 56 | 1 2 3·2 12 | 3 5 3 3 5 6 |

五尺 工· 尺工 六五 | 上 尺 工·尺 上尺 | 工 六工 工 六五 |

呀嘻 嘻， 现 麻 姑， 保 汝 今 朝， 寿 同 王 母

| 1·2 1·23 — | 5 4 3 3·2 | 1 2 3 65 65 |

上·尺 上·尺工 — | 六 凡 工 工·尺 | 上尺 工 五六 五六 |

年 高。 寿 像 灯， 寿 祝 荣 耀。 一 杯 寿 酒

| 3 5 3 6 5 65 | 3 53 2 35·3 | 3532 1 2123 2 | 3 3 5 4 3 2 |

工六工 五六 五六 | 工六 尺工 六· 工 | 工六工尺 上尺上尺 工尺 | 工工 六凡 工尺 |

尊寿考，金盘寿果 长寿桃。 愿福如东海， 寿 比 山 高。

（常用于庆寿活动）
（2014年王见涟根据王昌清传授工尺谱整理）

13. 进 花 园

1=C 2/4

工尺调式

| 3 6 5 | 3 2 1 1 | 1 5 6 | | 3 6 5 |
工 五 六 | 工 尺 上 仕 | 仕 六 五 | （参槌） | 工 五 六 |
双携手， 进 花 园进 花 园。 猛 抬 头，

| 3 6 5 3 5 | 1 6 5 3 2 | 3 | 2 3 2 2 3 2 3 | 5 | 3 2 |
工 五 六 工 六 | 上 五 六 工 尺 | 工 | 尺 工 尺 尺 工 尺 工 | 六 | 工 尺 |
四下观呐嗨 哎哎嗨哎嗨 哎， 花园里 面 闲游玩 呐嗨

| 1 3 2 1 | 6 0 | 0 0 | 0 0 | 0 0 | 0 |
上 工 尺上 | 五 乙仓 | 乙出 仓出 | 乙仓 乙出 | 仓出 乙仓 | 乙（凤点头）
呀嗨咦吹 嗨。

| 6 5 6 5 | 3 5 3 1 | 1 5 6 | 0 0 | 0 0 | 0 0 |
五 六 五 六 | 工 六 工 仕 | 仕 六 五 | 0 乙仓 | 乙出 仓出 | 乙仓 乙出 |
石榴开花 红似火红 似火，

| 0 0 | 0 | 3·5 3 2 | 3 6 5 3 5 | 1 6 5 3 2 |
仓出 乙仓 | 乙（半边月） | 工·六 工尺 | 工 五 六 工 六 | 仕 五 六 工 尺 |
芍 药开花 赛牡丹呐嗨 哎哎咳哎咳

哎，蔷薇开花人称美　呐嗨呀呼噫呼嗨。

（常应用于大厦落成典礼活动）

（2014年王见涟根据王昌清传授工尺谱整理）

14. 话 媒 席

1=C 4/4

工尺调式

引：
6 3　6 3　6 5　3 2　3

五工　五工　五六　工尺　乙

举 杯 庆 东 风！

5 3　5 5　3 6　5 3 2 ｜ 1·3 2 1 2 3　3 3 ｜ 0 5 3 3　2　5 3 ｜

六工　六六　工五　六工尺　上·工尺上尺工　工工　○六 工工 尺　六工

万紫 千 　红 酒 满 　盅，欣喜

5 3　5 3　5　　3 5 ｜ 6 5 3　2·　1 2　3 3 ｜ 0 5 3 3　2　3·2 ｜

六工　六工　六　工六　五六工　尺·　上尺　工工　○六 工工 尺　工·尺

窈窕 淑女 配 　合 贤 　东。 夫

3 2 3　0 3 2　5 6　5 ｜ 3 6　5 3 2　1·3 2 ｜ 0 1 2 3 3　　5 3 3 ｜

工尺工　○尺工 六五 六　工五　六工尺 上·工尺　○上尺 工工　六 工工

妻 们 　一 　对 　好 鸳

2　3·2 3 2 3　0 2 3 ｜ 3·6　5 3 2 1·3 2 1 2 ｜ 3·2 3 2 3　0 5　3 3 ｜

尺　工·尺 工尺工 ○尺工　工·五 六工尺上·工尺上尺　工·尺 工尺工 ○六 工工

鸯， 可 配作 　彩 头 后 京

066　紅安蕩腔鑼鼓

$$2 - \underline{5\ 3}\ 5\ 5 \mid \underline{3 \cdot\ 6}\ \underline{5\ 3}\ \underline{2\ 1} \cdot\ \underline{3}\ \underline{2\ 1}\ 2 \mid \underline{3 \cdot\ 2}\ \underline{3\ 2\ 3}\ 0\ \underline{5}\ \underline{3\ 3} \mid 2 - (接紧急风) \parallel$$

尺 － 六 工 六 六 ｜ 工· 五 六 工尺 上· 工 尺 上尺 ｜ 工· 尺 工尺工 ○ 六 工 工 ｜ 尺 －

封。今宵愿上 彩　头　封，　休要箴　言　乍朦　胧。

（常应用于婚庆活动）

（2014年王见涟根据王昌清传授工尺谱整理）

15. 思　凡

（又名扯袈裟）

1=G 2/4

四合调式

引：6 5 1 ｜ 5 6 5 ｜ 1 2 3 ｜ 2 1 6 5 ｜ 6 1 ｜ 5· ‖ 1 1 6 ｜ 5 6 ｜

四合上　合　四合　上尺工　尺上四合　四上　合·　　上　上四　合四

奴把袈裟　扯破！　　　　　　　　　　　　　卖了藏经

咚仓纳打仓多多·

2 3 2 1 ｜ 6 1 6 ｜ 5 6 1 ｜ 6 ｜ 5· 6 5 ｜ 5 3 2 1 2 ｜ 3 2 3 5 ｜

尺工尺上　四上四　合四上　四　合·四合　六工尺上尺　工尺工六

去了木鱼　丢了　铙钹。　　　学不得哪吒　女去

3 5 3 2 ｜ 1 6 3 ｜ 2 ｜ 1 6 5 ｜ 5 ｜ 5 6 5 ｜ 6 5 6· ｜ 1 ｜ 6· ｜ 6· ｜

工六工尺　上四工　尺　上四合　四　合四合　四合四　上　四　四

降魔，　学不得南海　水月的　观音

6 5 6· ｜ 1 ｜ 6 5 6 5 6· 5 ｜ 1 5 ｜ 6· 5 ｜ 6 1 2· 3 ｜ 3 5 ｜ 6· 5 ｜

四合四　上　四合四合四·合　上合　四·合　四·上尺·工　工合　四·合

座，　　　夜深沉　独自卧，　起来时

独自坐，有谁人　孤凄　似我！　　　是

这等的削发　如何？
乙扎　乙打｜仓浪　浪浪｜卜打　乙｜

恨之恨，　　　　　　说谎的
仓　　仓

僧和，　拨唆　　于我，　那里有，　天下园林

树木佛，那里有，　枝枝　叶叶光明佛，

那　里　有、　　　　　　　　江　河　柳　岸　流　沙　佛，

那　里　有，　八　万　四　千　弥　陀　佛。　从　今　后　把　钟

楼　　佛　殿　远　离　脚。　　下　山

来，　　　　　　等　一　个　年　少　哥　哥，

凭　他　打　我、　骂　我、　说　我、　笑　我，　一　心　不　愿　成　佛，

不　念　弥　陀，不　惹　　波　罗，　咚　仓　纳　打　仓

上六工　工尺　上四　上　尺　—　打仓咀仓仓·合合合四上工　—

但愿与他两和　谐，　　　岂不是快　乐

打　打　仓　—　　煞煞煞　煞了　我！

（陈世槐、陈继生、陈树之传唱，吴隆春记录整理）

16. 雁 儿 落

1=C 2/4

工尺调式

引： 0 6 | 6 5 | 6 i6 | 5 3 ̆ |
　　　　 ○五　 五 六　 五仩五　 六 工
　　　　 俺　 代 叩　 苍　 天！

6 ̆ i ̆ | 2 32 5 | 0 6 65 | 6 i6 5·3 | 6 i6 5·3 |
五 仩 | 尺 工尺 六 | ○五 五六 | 五仩五 六·工 | 五仩五 六·工 |
问 九 | 重， | 为 什么 | 苦 害 | 忠 臣 |

3·5 1 2 | 3253 2 | 1235 2 | 0 5 3235 | 1·2 1 2 |
工·六 上尺 | 工尺六工 尺 | 上尺工六 尺 | ○六 工尺工六 | 上·尺 上尺 |
诛 良 栋？ | 闪得 我 | 有 邦家 无 | 处 |

i i6 5 6 | i· 5 | 6·i 3235 | 6·i 3235 | 6 — |
仩 五六五 | 仩· 六 | 五·仩 工尺工六 | 五·仩 工尺工六 | 五 — |
逢。 说什么 父 | 子 皆 | 人 颂 | 哎 | 呀！ |

令打 |

那昏王酒色
可们,

落深宫，哪管那四海苍生

恸。苦只苦邦家一旦空。想从前

功劳如灰如梦，朝中

瑞气有岐山如风 重。仓·咀仓咀仓

夺儿打仓　夺儿打仓　夺儿打仓　卜　仓卜　仓卜仓卜

乙扎乙扎　仓浪浪浪　卜打乙咀　令仓　令浪令

叹人生一场

空，叹人生入土宫。

尺工六　上　尺上尺　工尺上　工　尺

仓咀令仓　令浪令　仓乙扎乙　**（转紧急风）**

（陈国清传唱，吴隆春记录整理）

17. 鹊 踏 枝

1=C 2/4

工尺调式

（歌词）

败牛头绝岭，　　败牛头绝岭，　　你与我

抖擞精神。(凤点头)乙扎乙仓咀仓咀仓咀乙咀仓打

五一(参棰)呀！又听得人马摇旗大战争。　　你与我

领就雄兵。乙扎乙仓仓仓咀乙咀仓打　　前后保主

3 5 3 2 1 3 | 2 —

工六工尺 上工 | 尺 — 乙扎 乙仓卜 仓卜 仓卜 卜卜仓 卜 仓卜 乙仓 乙卜仓 打 |
要　小　心，

3·5 | 3 2 5 | 3 5 3 2 1 3 | 2 —

工·六 | 工尺六 | 工六工尺 上工 | 尺 — 乙扎 乙八打 仓浪 浪浪 卜打 乙仓仓 |
左　右　相　杀　莫　离　身。

1·2 3 2 | 1· 2 | 3·2 3 5 | 1 3 5 | 1 2 12 |

上·尺工尺 | 上· 尺 | 工·尺工六 | 上 工六 | 上 尺 上尺 |
前　山　也　莫　冲，　　后　山　也　莫　冲，战　金　人

（随腔滚至煞尾）

32 1 3 | 2 3·5 | 1 2 12 | 32 1 3 | 2 —

工尺 上工 | 尺 工·六 | 上 尺 上尺 | 工尺 上工 | 尺 — （转紧急风）
要　成　功，战　金　人　一　战　成　功。

（陈继胜、陈继义传唱，吴隆春记录整理）

18. 步 步 高

1＝C $\frac{2}{4}$

工尺调式

| 6̂1̂ 32 | 5 5î 6535 | 2· 5 3532 | 1· 2 1 2 | 3· 2 |

五仕工尺 ｜ 六 六仕 五六工六 ｜ 尺· 六 工六工尺 ｜ 上· 尺 上 尺 ｜ 工· 尺 ｜

火轮　双足　如　　飞　　拥，

| 5 5î 6535 | 2· 5 3532 | 1· 2 1 2 | 3· 5 | 1̇6 － |

六 六仕 五六工六 ｜ 尺· 六 工六工尺 ｜ 上· 尺 上 尺 ｜ 工· 六 ｜ 五 － ｜

杀气　连　天　纵　哎　嗡！

| 5 32 5 35 | 6î65 325 | 0 6 54 | 3· 2 | 32 5 32 |

六 工尺 六工六 ｜ 五仕五六 工尺六 ｜ ○ 五 六凡 ｜ 工· 尺 ｜ 工尺 六 工尺 ｜

君臣们　当王　　空，　想是的

| 1· 2̇ 1̇ 65 | 3· 2 | 5 32 5 35 | 6î65 3· 2 | 5 32 5 35 |

仕· 伬 仕 五六 ｜ 工· 尺 ｜ 六 工尺 六工六 ｜ 五上五六 工· 尺 ｜ 六 工尺 六 工六 ｜

从　前　奸臣们　朦　胧，　平地里

仓卜卜仓 ｜

6 1̇ 6 5 3 2 5 | 0 6 5 4 | 3 5 3̲2̲ | 3 2 6 1̇ 6 5 3 5 | 2̇ · 5 3 5 3 2 |
五上五六 工尺六 | ○ 五 六 凡 | 工 六 工尺 | 工尺五六 五六工六 | 尺 · 六 工六工尺 |
显 神 通。 任 他 插 翅 也 难 飞

仓 卜 乙 卜 | 乙 卜 乙 咚 | 仓 令 令 | 卜 打 乙 咚 | 仓 乙 扎 |

（收槌）

1̇ · 2̲ 1̲ 2 | 3̇ · 5 | 6 — ‖
上 · 尺 上 尺 | 工 · 六 | 五 — ‖
腾 纵。

乙 仓 | 令 咀 令 打 | 仓 打 ‖ （紧急风）

（陈继义传唱，吴隆春记录整理）

19. 梅 花 落

$1=\text{C}$ $\frac{2}{4}$

工尺调式

引: 5 6 i 5 3 6 6 　 —

六 五 仩 六 工 五 五 　 —

升宝 帐!

5 5i 6532 | 5 5i 6535 |

六 六仩 五六工尺 | 六 六仩 五六工六 |

听得 三声

2·5 3532 | 1·2 12 | 3· 53 |

尺·六 工六工尺 | 上·尺 上尺 | 工· 六工 |

炮 响, 大 元

2· 32 | 12 0 32 |

尺· 工尺 | 上尺 ○ 工尺 |

1·3 2 32 | 5 5i 6532 | 5 5i 6532 | 2·5 3532 | 1·2 12 |

上·工 尺工尺 | 六 六仩 五六工尺 | 六 六仩 五六工尺 | 尺·六 工六工尺 | 上·尺 上尺 |

戎 元戎 手提 梅 花

3· 23 | i 65i6 | 0 2 i2i6 | 5· 6 5 3 | 2 32 5 32 |

工· 尺工 | 仩 五六仩五 | ○ 伬 仩伬仩五 | 六· 五 六 工 | 尺 工尺 六 工尺 |

枪。 一 支 兵 马

i 65i6 | 0 2 i2i6 | 5· 6 5 3 | 2 32 5 | 5 6i 1 |

仩 五六仩五 | ○ 伬 仩伬仩五 | 六· 五 六 工 | 尺 工尺 六 | 六 五仩 上 |

涌 出 战 场, 队

1 | 2 12 | 3 6 5632 | 1·3 2 12 | i | 6516 | 0 2 i2i6 |

上 尺 上尺 工 五 六五工尺 上·工 尺上尺 仕 五六仕五 ○ 伬 仕伬仕五

队 旗 帜 满 天

5·6 53 | 2 32 5 | 5 6i 1 | 1 12 3532 | 1 2 12 |

六·五 六工 尺 工尺六 六 五仕 上 上 上尺 工六工尺 上 尺 上尺

晃， 杀 败了 大 小

3 6 5632 | 1·3 2 12 | 3·5 3 0 | 3·5 323 | 0 35 i |

工 五 六五工尺 上·工 尺上尺 工·六 工 ○ 工 六 工尺工 ○ 工六 仕

儿 郎。 儿 郎们 有 功 升

i 35 6 | 6 i 1 | 1 2 32 | 3 6 5632 | 1·3 2 12 |

仕 工六 五 五 仕 上 上尺 工尺 工 五 六五工尺 上·工 尺上尺

赏， 升 赏。 功 劳

3·5 323 | 0 5 3253 | 2 — |

工·六 工尺工 ○ 六 工尺六工 尺 —

立 在 朝 堂。 （转紧急风）

（陈运勋、陈世槐、陈国清传唱，吴隆春记录整理）

20. 君 民 乐

3·5 32 | 1·2 12 | 1·2 i5 | 6i65 32 | 56 32 |

工·六 工尺 | 上·尺 上尺 | 仩·伬仩六 | 五仩五六 工尺 | 六五 工尺 |

一 声 如 雷 轰， 震得

5·6 12 | 3232 3 | 1· 5 | 6i6 5 65 | 1·2 i65 |

六·五 上尺 | 工尺工尺工 | 仩· 六 | 五仩五 六五六 | 仩·伬仩五六 |

山 摇 动， 狼 烟 一 扫 平嘞。

3· 5 | i65 32 | 3 23 53 | 5·6 12 | 32 3 |

工· 六 | 仩五六 工尺 | 工尺工 六工 | 六·五 上尺 | 工尺 工 |

我 国 顺 天 主，

1· 5 | 6i6 53 | 2 32 5 | 0 5 32 | 1 2 12 |

仩· 六 | 五仩五 六工 | 尺工尺六 | ○六 工尺 | 上 尺 上尺 |

风 顺 雨 又 调， 大 家 齐 唱

3·5 323 | 0 5 3532 | 1·2 12 21 | 2 i | 6 - ‖

工·六 工尺工 | ○六 工六工尺 | 上 尺 上尺上 | 尺 仩 | 五 - ‖

口 吹 玉 箫。

（陈运勋、陈世槐、陈国清传唱，吴隆春记录整理）

21. 数 罗 汉

1=C $\frac{2}{4}$

工尺调式

引: 7·656 2̇ 2̇· 7
乙·五六五 伬 伬· 乙
又 只哎 见! 咚 仓 隆咚 仓

3654 3 7·656 7̇67̇
工五六凡 工 乙·五六五 乙五乙
两 旁 八打 仓卜 仓仓· 罗 汉……的儿咚 的儿咚 的儿咚

2 5 3 2
尺 六 工 尺
数 得 来

打 仓卜卜 太卜卜 仓·卜乙卜 仓 卜 夺 儿的儿咚打仓 夺夺

5 51̇ 6535 | 2 32 5 | 5 65 5 65 | 1̇·2̇ 1̇265 | 3· 2
六 六仕 五六工六 | 尺 工尺 六 | 六 五六 六 五六 | 仕·伬 仕伬五六 | 工· 尺
有 些 沙 觉。 一 个 儿

6 2̇ 1̇26 | 5· 6 5653 | 2· 3 2 32 | 5 6 | 32 3 5
五 伬 仕伬五 | 六· 五 六五六工 | 尺· 工 尺 工尺 | 六 五 | 工尺 工 六
抱 膝 抒 怀 口 儿 里

男子汉，为何腰系

仓　咚　仓令咚　卜令咚　仓令咚　卜令咚

黄　绿、　身穿　　　紫

仓·咚乙咚　仓

罗。见人家夫妻们　　要乐，　一对一对

着锦　　穿罗。　　　哎呀我的天嘞!

那不由人心怨如火，不由人心怨如

火。

（陈继胜传唱，吴隆春记录整理）

22. 五　马

1=G 2/4

四合调式

引: 3 2 | 3·　　　3 2 5 3 | 2 1 | 3 | 2 3 2 | 5 | 3 5 3 2 |
　　工 尺　工·　　　工 尺 六 工 尺 上　工　尺 工 尺　六　工 六 工 尺
　　虎　将!　　　倾　　城!　　奉　诏

1· 2 6 5 | 1 6 | 5 | 3 2 3 5 3 2 | 1· 2 1 2 3 | 2· 3 5 6 |
上· 尺 四 合 | 上 四 | 合 | 工 尺 工 六 工 尺 | 上· 尺 上 尺 工 | 尺· 工 合 四 |
为　妖 狐　　党　未　消,　　　且　自

5 | 6 | 6 1 6 | 1 | 2 6 | 5 6 5 | 1 6 | 5 | 3 |
合 | 四 | 四 上 四 上 | 尺 四 | 合 四 合 | 上 四 | 合 | 六 工 |
挥　戈　耀　马,　　奋　勇

3 2 | 1 2 | 5 | 3 5 3 2 | 1· 2 6 5 | 1 6 | 5 | 3 2 3 5 3 2 |
工 尺　上 尺 | 六　工 六 工 尺 | 上· 尺 四 合 | 上 四 | 合 | 工 尺 工 六 工 尺 |
扬　威,　　　破　勇　如　冰　消。

1· 2 1 2 3 | 2· 3 2 3 2 | 1 2 | 3 | 3 2 | 2 3 2 | 5 | 3 5 3 2 |
上· 尺 上 尺 工 | 尺· 工 尺 工 尺 | 上 尺 | 工 | 工 尺 | 尺 工 尺 | 六 | 工 六 工 尺 |
战　马　　吼　哮,

旌 旗 飘 渺，

只为 封妻 荫 子

赤胆 含辛 劳。　　　　从　今

战 鼓 勿 催 扰，　风疾 雁 声

高，　　　　江 空 日 影 遥。

（陈继义、陈国清传唱，吴隆春记录整理）

23. 玉 芙 蓉

1=C 2/4

工尺调式

引: 3 2 5　 3 5 5　 3 2 5　 i 6
　　工尺六　 工六六　 工尺 六　 上 五
　　人 马　 发 上　 游!

5 5i　 6 5 3 5 |
六 六上　 五六工六 |
千　 里

2· 5 3 5 3 2 | 1· 3 2 1 2 | 3　 － | 2·　 3 2 | 1 2 0 3 2 |
尺· 六 工六工尺 | 上· 工 尺 上尺 | 工　 － | 尺·　 工尺 | 上 尺 ○ 工尺 |
能　　 驰　　 走。　 这　　　 一

1· 3 2 | 5 5i 6 5 3 2 | 3 6 5 6 3 2 | 1· 3 2 | 2 1 2 3 2 3 |
上· 工 尺 | 六 六仕 五六工尺 | 工 五 六五工尺 | 上· 工 尺 | 尺 上尺 工尺工 |
回　　 须 当　 破　　　 釜　　 沉

0 5 3 2 5 3 | 2　 － | 3 3 5 3 2 5 | 6· i 2 |
○ 六 工尺六工 | 尺　 － | 工 工 六 工尺六 | 五· 仕 尺 |
舟。　 江 山 一　　 旦 归

2 5 3 5 3 2 | 1· 2 1 2 1 | 6· 6 | 6 6 5 6 5 | i· 2 i 6 5 |
尺 六 工六工尺 | 上· 尺 上尺上 | 四 五 | 五 五 六 五六 | 仕· 仜 仕 五六 |
吾　　 手，　 暂　 将　　 还

须当定九　　州，从　　江

右。　　　　　　愿　吾王　妙

谋，　　　愿　四方　清　白，

人　马　一　　　齐　收。

（陈远勋传唱，吴隆春记录整理）

24. 殤 秀 才

1＝C 2/4

工尺调式

| 0 6ⁱ 6ⁱ5 | 6 1̇ | 2 32 5 | 0 6 6ⁱ5 | 6 1̇ |

○ 五仜 五仜六 | 五 仜 | 尺 工尺 六 | ○ 五 五仜六 | 五 仜 |

为 君 王 心 惨 伤， 为 君 王 心 惨

| 2 3 2 | 2 3 5 | 6 56 1̇ | 3·2 3·5 | 6ⁱ35 6 |

尺 工 尺 | 工尺 六 | 五 六五 仜 | 工·尺 工·六 | 五仜工六 五 |

伤。 家 中 老 母 悬 悬 望，

| 0 6 6ⁱ5 | 6 1̇ | 1̇ 3 5 | 6ⁱ35 6 | 0 35 3532 |

○ 五 五仜六 | 五 仜 | 仜 工 六 | 五仜工六 五 | ○ 工六 工六工尺 |

我 这 里 要 归 归 不 去， 倒 不 如

| 1· 2 | 3·5 32 | 3·5 323 | 0 5 3253 | 2 — |

上· 尺 | 工·六 工尺 | 工·六 工尺工 | ○ 六 工尺六工 | 尺 — |

丢 盔 卸 甲 早 回 乡。

| | | 仓仓 | 乙扎 乙 | 仓 令 咀 |

（陈国清传唱，吴隆春记录整理）

25. 收 江 南

1=C $\frac{2}{4}$

工尺调式

引： 6 1̲3̲5̲ 7̲6̲ ‖ 6· 1̲ 3̲2̲5̲ | 3· 5 |

五· 仩̲工̲六̲ 2̲五̲ ‖ 五· 仩̲ 工̲尺̲六̲ | 工· 六 |

噫呀 呀！

咚仓· 咚咚夺夺

众 王 开 发

3· 5̲6̲ 1 | 5̲ 3̲2̲ 5 | 0̲ 5̲ 3̲5̲3̲2̲ | 1 2 | 0̲ 3̲ 2̲ 5 |

工· 六̲五̲ 仩̲ | 六̲ 工̲尺̲ 六 | ○̲ 六̲ 工̲六̲工̲尺̲ | 上 尺 | ○̲ 工̲ 尺̲六̲ |

齐 唱 歌， 众 无 言。朝 朝 襄

1. 2̲ 0̲ 3̲3̲2̲ | 3̲1̲ 2 | 1 2 | 0̲ 3̲ 2̲ 5 | 2̲3̲ 3̲5̲3̲5̲ |

上̲ 尺̲ ○̲ 工̲工̲尺̲ | 工̲上 尺 | 上 尺 | ○̲ 工̲ 尺̲六̲ | 尺̲尺̲ 六̲工̲六̲ |

王 闹得我 一 心 心 奈 何。 怒 满 腔哎夺了那

3· 5 | 1̲3̲ 2̲3̲2̲ | 5̲6̲ 5 | 0̲ 5̲ 3̲2̲3̲2̲ | 1̲2̲5̲3̲ 2 |

工· 六 | 仩̲工̲ 尺̲工̲尺̲ | 六̲五̲ 六 | ○̲ 六̲ 工̲尺̲工̲尺̲ | 上̲尺̲六̲工̲ 尺 |

齐 国 锦 家 邦， 见 几 个 蛮 王、

（示意收）

0̲ 5̲ 3̲2̲3̲2̲ | 1̲2̲5̲3̲ 2 | 0̲ 3̲2̲ 1̲2̲3̲2̲ | 1 2 | 1 2 |

○̲ 六̲ 工̲尺̲工̲尺̲ | 上̲尺̲六̲工̲ 尺 | ○̲ 工̲尺̲ 上̲尺̲上̲尺̲ | 上 尺 | 上 尺 |

见 几 个 蛮 王、 我 和 你 齐 心 合 意

威 祸　　　　场。

（陈传胜、陈继义传唱，吴隆春记录整理）

26. 折 桂 令

1=G 2/4

四合调式

引：3 2 1 2　5　5 · 5 3

工尺上尺　六　六 · 六工

盼　前嘞途……

咚仓不儿降咚仓多多.

5　5 1　6 5 3 5 ｜ 3 5 2 6　2　3 ·

六　六仕　五五工六 ｜ 工尺六工　尺　工 ·

泪泪　　无　穷，

3　3 5　3 3 2 ｜ 1　2 1　6 1 6 ｜ 6 · 5　3 2 5 3 ｜ 3 2 3　3 3 2 ｜ 5　6 1　6 5 3 5 ｜

工　工 六　工尺 ｜ 上尺上　四上四 ｜ 四 合　工尺六工 ｜ 工尺工　工 工尺 ｜ 六　五仕　五六工六 ｜

羊触藩篱　进　退　难　　容。说什么　封妻

3 2 5 3　2 1 3 ｜ 3　3 5　3 3 2 ｜ 1　2 1　6 ｜ 6 · 5　3 2 5 3 ｜ 3 2 3　3 3 2 ｜

工尺六工　尺上工 ｜ 工　工 六　工尺 ｜ 上 尺上　上 四 ｜ 四 合　六尺六工 ｜ 工尺工　工 工尺 ｜

荫子、　择木良禽　一　旦　　牢　笼，也只为

6 1 6 1　3 · 3 ｜ 0　3 2　3 · 3 ｜ 5　6 1　6 5 3 5 ｜ 3 2 5 3　2 1 3 ｜ 6 1 6 1　3 · 3 ｜

五仕五仕　工 工 ｜ ○ 工尺　工 工 ｜ 六　五仕　五六工六 ｜ 工尺六工　尺上工 ｜ 五仕五仕　工 工 ｜

先朝　恩重，　也曾有　百战　奇　功。朝廷　恩重

096　紅安蕩腔鑼鼓

$\frac{2}{4}$ 3·5 3̂2̂3 | 0 32 123̂ | 0 32 123̂2̂ | 3̂53̂5 123̂ | 0 3 2 3·2̂ |

工·六 工尺工 | ○ 工尺 上尺工 | ○ 工尺 上尺工尺 | 工六工六 上尺工 | ○ 工 尺 工·尺 |

圣 主 昏 蒙。 实 指 望 弃 暗 投 明， 又 谁 知

1 2̂1 1 6̣ | 6̣·5 3̂253̂ | 21̂ 3· ‖

上 尺上 上 四 | 四·合 工尺六工 | 尺上 工· ‖

反 辱 先 宗。

（陈继胜传唱，吴隆春记录整理）

27. 一 江 风

1=C 2/4

工尺调式

5 3̲5̲ 7̲6̲ | 3̲5̲ 5̲1̲ 6̲5̲3̲5̲ | 1̲2̲·5̲ 3̲5̲3̲2̲ | 1̲·2̲1̲2̲ | 5̲3̲ - |
六 工 六 五 | 六 六 仩 五六工六 | 尺·六 工六工尺 | 上·尺上尺 | 工 - |
一 官 阡 陌 下 孤 云 断，

3̲5̲ 5̲1̲ 6̲5̲3̲5̲ | 1̲2̲·5̲ 3̲5̲3̲2̲ | 1̲·2̲1̲2̲ | 3̲·5̲ 3̲2̲1̲2̲ | 6̲1̲3̲5̲ 7̲6̲ |
六 六 仩 五六工六 | 尺·六 工六工尺 | 上·尺上尺 | 工·六 工尺上尺 | 五仩工六 五 |
古 道 长 亭 远， 远 渡

6̲1̲ 5̲ 6̲5̲ | 1̇·2̇1̲2̇7̲6̲ | 5̲3̲5̲ 7̲6̲ | 3̲5̲ 5̲1̲ 6̲5̲3̲2̲ | 1̲2̲ 5̲3̲ 1̲2̲ |
五上 六 五六 | 仩·伬仩伬五 | 六 工六 五 | 六 六仩 五六工六 | 尺 六工 尺 |
关 山。 回 首 迢 迢

2̲ 5̲3̲ 1̲2̲ | 2̲ 1̲2̲ 3̲5̲3̲2̲ | 1 | 2 | 2̲ 3̲ 2̲3̲2̲1̲ | 2̲·1̲ 1̲2̲5̲3̲ |
尺 六工 尺 | 尺 上尺 工六工尺 | 上 | 尺 | 尺工 尺工尺上 | 尺·上 上尺六工 |
家 近 长 安 远，

2 7̲6̲ | 6̲ 1̲6̲ 5̲ 3 | 6 | 1̇ 3 | 2̲ 1̲ 7̲6̲ | 6̲ 1̲6̲ 5̲ 3 |
尺 五 | 五 仩五 六 工 | 五 | 仩 工 | 尺上 五 | 五 仩五 六 工 |
近 扯 破 硝 烟 近、 扯

098　紅安蕩腔鑼鼓

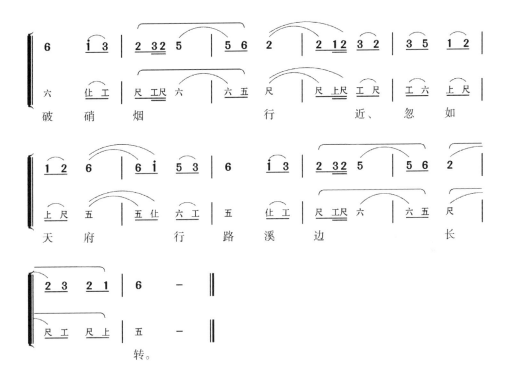

破硝烟　　　行　　近、忽如

天府　　　行路溪边　　长

转。

（陈继胜、陈继亨传唱，吴隆春记录整理）

28. 普 天 乐

1=C 2/4

工尺调式

浪　叠　狂　风。着

前　车　后

拥，　　　官　清　就　是　龙　池，

醉　寻　芳　来　往　游　遍

春　　风。

（陈继亨、陈继义、陈远勋、陈远季、陈国清、陈世槐传唱，吴隆春记录整理）

29. 水 仙 子

$1=C$ $\frac{2}{4}$

工尺调式

6 5	6 5 6	0 3 3 2	3· 6	3· 2	3 3 5 6
五 六	五 六 五	○工 工尺	工· 五	工· 尺	工 工六 五
哑 哑 哑，	福福福，	哑 福	福 分	高。	

0 6 5	6 5 6	6 i 6 5	3· 6	3 6 6 5
○ 五 六	五 六 五	五 仕 五 六	工· 五	工 五 五 六
早 早 早，	早 披着 玉	带 今朝 把		

3 6 5 4	3 2 3	3 2 3 5	1 2 3	0 5 3 5 3 2
工 五 六 凡	工 尺 工	工 尺 工 六	上 尺 工	○ 六 工六工尺
鼎鼐 调。	献 献献，	献		

1· 2	3 2 3 2	6 3 2 6	6 5	6 5	6 5 6
上· 尺	工尺 工尺	五 工六 五	五 六	五 六	五 六 五
文· 彩 锦绣	好。	看 看 看，			

0 i 6 5	3 6	5 4 5 3	3	3 5	1 2 3
○ 仕 五 六	工 五	六 凡六 工	工	工 六	上 尺 工
看 佛门 强 光	照。	贺 贺 贺，			

102　紅安蕩腔鑼鼓

贺着那和　合如意　妙。　　庆

庆庆，　庆一庆千　祥　照。　　道

道道，　道万民　示　意　欢　天　绕。

拜拜拜，　拜福主恩　荣　耀。

俺　俺　俺，俺　俺将这　吉庆儿　留与后

人　　　表。

（陈继胜、陈继亨传唱，吴隆春记录整理）

30. 尾 声

1=C　2/4　提板（即散板）

整曲节奏自由，速度较慢

引：2 32　1 2　　5 5·　5̄3̄ ‖ 2 3　1 2　3̄3̄　5 1 ‖
尺 工尺　上 尺　　六 六·　六̄工̄　　尺 工　上 尺　工 工　六 仕
列　　　金嘞 班……　　　一　　派 仙 音 绕。

6·　　5 3 5 6　　3̄3̄ 3̄5̄ 5·1̄　65̄6̄
五·　　六 工六 五　　工 工 六六· 仕　五
一 霎 时　乘 洲 饬 县

0 6　2 6　5 4·4̄3̄　　3 5　1 2 3̄　　6　6·1̄ 3̄5̄
○五　尺五　六凡· 工　　工六　上尺 工　　上　五·仕 六
皆 游　　　到。　　愿 只 愿，　普 天 下

3 32 5 1̄　3　　3 1　2 5̄5̄·　3　—3̄5̄　3 2　3 5̄1̄
工 工尺 六仕 工　工尺　上六 六· 工 — 六 工尺 工六 上
积 德 的　享福（禄）径嘞 径　　直 到

1　1　3̄2̄1̄2̄ 1　—‖
上　上　工尺 上工 上 —
老。

（禄）这个字唱词里应有，但荡腔时不出声，这叫作吞音。

（陈继胜、陈继义传唱，吴隆春记录整理）

31. 佳 期 会

1=C 4/4

工尺调式

（陈继亨传唱，吴隆春记录整理）

32. 八 阵 图

1=C 2/4

四合调式

引：3̇ 653 3 2 2 1 61 6 | 5 0 1 5 65 5 65 5 65 1 - |

工 四六工工 尺尺 上 四上 四 咚仓 不儿降咚 仓合 四 上 合 四合 合 四合 合 四合 上 - |

为 为的是 仙家妙！ 又 又将他 引入阵 内……

0 2 65 1 | 5 65 2 6 | 5 6 565 | 0 1 65 1 |

仓·卜仓 多多· ○尺 四合上 | 合 四合 尺四 | 合 四 合四合 | ○上 四合上 |

俺 排 下 八 卦 图， 尽 都 是

5̇ 6̇ | 5 65 1 | 0 2 15 | 65 1 3 1 | 0 32 1 1 |

合 四 | 合 四合 上 | ○尺 上合 | 四合 上工 上 | ○工尺 上上 |

雄 黄 阵。 任 他 神 通 广 大， 顷 刻 间

2̇ 5̇ | 6 1 65 1 | 23 1 65 1 | 0 32 1 2 | 5 5 65 1 |

尺 合 | 四 上 四合 上 | 尺工 上 四合 上 | ○工尺 上尺 | 六六 四合 上 |

化 灰。 俺 乾 坤 最 大 无 比， 俺 仙 家 妙 算 神 机，

0 3̂2 1 2 | 5 5 5̲ | 6· 2 | 1 — | 0 0 |
○ 工尺 上尺 | 六 六 合 | 四· 尺 | 上 — | 0 0 |
俺 仙家 妙算 他 神 机。

令打 令打令打 | 仓令仓乙仓 |

0 0 | 2· 6̲ 1 | 5̲ 5̲ | 6̲5̲1̲ 5̲ 6̲ | 5̲ — |
0 0 | 尺· 四 上 | 合 合 | 四合上 合四 | 合 — |
左 手 先 挥 发落金 鸡，

卜打 仓

5 5̲ 3̂2 | 1· 2 | 5 | 3·2̲ | 1 1 6̲5̲3̲ | 2 — |
六 六 工尺 | 上· 尺 | 六 | 工·尺 | 上 上 四合工 | 尺 — |
又 听 得 连 珠 炮 响 呃 似 轰 雷。

（陈继胜、陈继义传唱，吴隆春记录整理）

33. 宙枝词（1）

1 = C 4/4

工尺调式

王 昭 君　　　去 和 番，　　怀 抱 琵 琶

马 上 弹。　　帝 呀 王 送，　　珠 泪 涟，

吹 开 红 斗　　现海 半 边。　　咬 牙 切 齿

骂 延 寿，　　生 平 昧 良心、往 北 番，

叹 长 安，　　望 长 安，　　要 见 帝 王

3̄2 1 2 −	5· 1̇ 6̇1̇ 6̇5	3̄2 5 − 1	2 − − 0 ‖
工尺 上 尺 −	六· 仩 五仩 五六	工尺 六 一 上	尺 − − 0 ‖
难 上 难。	要 见 帝 王	难 上	难。

（陈继胜传唱，吴隆春记录整理）

34. 宙 枝 词（2）

1=C 4/4

工尺调式

```
5  5    6 5  i· 2 i 6 | 5  i  6 5  3  —
六  六    五 六  仕· 伬 仕 五 | 六  仕  五 六  工  —
王 昭      君，      去  和  番，

5 6  i   3 2 3 5 | 3· 2 1 3  2  — | 6 i 5  6 i· 2 i 6
六 五  仕   工 尺工 六 | 工·尺 上 工  尺  — | 五 仕 六  五 仕· 伬 仕 五
怀 抱  琵  琶   马 上 弹。   帝 王 送，

5· i 6 5  3  — | 5  5  i  6 3  5 | 3 5 3 2 1 3  2  —
六· 仕 五 六  工  — | 六  六  仕  五 工  六 | 工 六工尺 上 工  尺  —
珠 泪 涟，      吹 开   洪 水  半 边 天。

5 1   2 1 2 1 | 6 i  6 5  3 5  3 2 | 1 2  3 5 3 2  3  0
六 上   尺 上尺 上 | 五 仕  五 六  工 六  工 尺 | 上 尺  工六工尺 工  ○
咬 牙   切  齿      骂 延 寿，

3 3   3 5 6 3  5 5 | 3· 2 1 3  2  — | 5  5    6 5  i· 2 i 6
工 工   工六 五工  六 六 | 工·尺 上 工  尺  — | 六  六    五六 仕· 伬 仕 五
平 生   昧 良 心  往 北 番。   哭 长  安，
```

（陈继亨传唱，吴隆春记录整理）

35. 风 入 松

$1 = C \dfrac{2}{4}$

工尺调式

引: 6 5 3 2 3 ³5 5 3 2 5 5 1 1 6 5 6 —

五 六 工尺工 六 六 工尺六 六仕 仕五六 五 —

统领 雄兵 不辞 劳！

2 32 6 32 | 5 3 2 5 | 6 3 2 | 2 12 3 2 3 | 0 5 3 5 3 2 |

尺 工尺五工尺 | 六 工尺六 | 五 工 尺 | 尺 上尺 工尺工 | 〇 六 工六工尺 |

如兵 破竹 反 乱 皇

1 6 1 5 | 3·2 3·2 | 1 6 5 1 | 0 2 1 2 6 | 5 3 5 6·1 |

上 五仕六 | 工·尺 工·尺 | 仕 五六仕 | 〇 伬 仕伬五 | 六工六 五·仕 |

朝， 一路 行 兵 似 虎 彪。 末

3 2 3 2 3 | 5 3 2 5 | 6 1 3 2 | 2 12 3 2 3 | 0 5 3 5 3 2 |

工尺工 尺工 | 六 工尺六 | 五仕工 尺 | 尺 上尺 工尺工 | 〇 六 工六工尺 |

交锋 杀 气 英

1·2 5·6 | 1 6 5 | 3 23 5 35 | 6 1 6 5 3 2 3 5 | ¹2· 5 3 |

上·尺 六·五 | 仕五 六 | 工 尺工 六 工六 | 五仕五六 工尺工六 | 尺· 六工 |

豪。 哪 怕 他 人 马 百

（陈继胜传唱，吴隆春记录整理）

36. 江 鱼 水

1=C $\frac{2}{4}$

工尺调式

| | i i | 3 3　5 | 6 | 3 3 | 5 5　7 |

	仕 仕	工 工　六	五	工 工	六 六　乙
	看 看 男 儿	志，	融 融 聚 会		
	仓 咀 仓 仓 仓	令 仓 的	仓 令 仓	令 仓 的	

| 6 － | 3·2 3·2 | 3·2 5 3 | 5 1　3 | 2 1　6 |

五 －	工·尺 工·尺	工·尺 六 工	六 上　工	尺 上 五
高。	剑 气 冲 霄	光 明	耀，	
仓 －	仓 仓	仓 令 仓	令 浪 的	仓 令 仓

| 5 6 i | i | 3 3　3 5 | 6 | 3 2 3 | 5 3 5 1 |

六 五 仕	仕	工 工　工 六	五	工 尺 工	六 工 六 上
犹 如 那	把	龙 门	跳。	英 雄 得	志 谁 能
仓 的 仓	仓	令 仓	令 的 仓	令 的 仓	仓 令 浪

1 3 2 1	6	0 5	5 3 2 1	2	0 3	3 5 6

上 工 尺 上	五	○ 六	六 工 尺 上	尺	○ 工	工 六 五
	料。	拜	相 封 侯	多		荣 耀,
浪 的 仓 的	仓	令 仓	打 的 仓	仓	令 令	令 的 仓

3 2 1	2	1 2 2	1 2 1 7	6 — ‖

| 工 尺 上 | 尺 | 上 尺 尺 | 上 尺 上 乙 | 五 — ‖ |
| 天 降 飞 | 腾, | 不 及 我 | 生 平 一 番 | 笑。 |

（陈继胜传唱，吴隆春记录整理）

二 吹打樂譜

1. 小 开 门

$1=C$ $\frac{2}{4}$

四合调式

	6̣ 5̣ 6765	3 2 3	6·̣ 5̣ 6765	3 23 1
走锁槌起	四 合 四乙四合	工 尺 工	四·合 四乙四合	工 尺工 上

6̣ 1·656	1	1 12	3 5 3 2	3 23 5	5·3 6 5
四 上·四合四	上	上 上尺	六 工 工 尺	工 尺工 六	六·工 五 六

3 23 1	6̣ 1·656	1. 1 6765	2. 1 —
工 尺工 上	四 上·四合四	上 四乙四合	上 —

（陈继胜、陈继义传唱，吴隆春记录整理）

2. 大 开 门

$1 = C$ $\frac{2}{4}$

四合调式

走锁槌起 | $\underline{5}\ \underline{7}$ $\underline{6}\ \underline{5}$ | $\underline{3}\ \underline{2}$ 3 | $\underline{5}\ \underline{7}$ $\underline{6}\ \underline{5}$ | $\underline{3}\ \underline{2\ 3}$ 1 |
　　　　 | 合 乙　四 合 | 工 尺　工 | 合 乙　四 合 | 工 尺工　上 |

$\underline{2\cdot}\ \underline{1}$ $\underline{6}\ \underline{5}$ | $\underline{6}$ $\underline{1\ 6}$ | $\underline{5}$ $\underline{5\ 1}$ | $\underline{6}$ $\underline{2\ 1}$ | $\underline{6}\ \underline{5}$ $\underline{6}\ \underline{7}$ | $\underline{6}$ 0 ‖
尺・上　四 合 | 四　上 四 | 合　合 上 | 四　尺 上 | 四 合　四 乙 | 四　0

走锁槌起

（常作戏剧舞台之程式动作的伴奏）

（陈继胜、陈继义传唱，吴隆春记录整理）

3. 将军令

1=C 2/4

工尺调式

引: 6 5 3 5 3 2 | 6 - ‖: 2/4 6 i̇ 2̇ | 6̇ 2̇ i̇ 6 5 45 | 6̇ 2̇ i̇ 6 5 45 |

五 六 工 六 工 尺 | 五 - ‖: 五 仕 伬 | 五 伬 仕 五 六 凡六 | 五 伬 仕 五 六 凡六 |

6 5 | 6565 4·5 | 6 5 6 | 2̇ i̇ 7 6 | 5 43 2 5 |

五 六 | 五六五六 凡·六 | 五 六 五 | 伬 仕 乙 五 | 六 凡工 尺 六 |

321 2 | 3212 5 | 5 6 5 | 4 3 2 | 2532 6/1↘ |

工尺上 尺 | 工尺上尺 六 | 六 五 六 | 凡 工 六 | 尺六工尺 四/上↘ |

1 2 1 | 2 1 2 5 | 321 2 | 3212 5 | 5 6 5 |

上 尺 上 | 尺 上 尺 六 | 工尺上 尺 | 工尺上尺 六 | 六 五 六 |

4 3 2 | 2532 1↘ | 1 2 1 | 2 1 2 5 | 321 5 |

凡 工 尺 | 尺六工尺 上↘ | 上 尺 上 | 尺 上 尺 六 | 工尺上 尺 |

（陈继胜传唱，吴隆春记录整理）

4. 朝 天 子

1 = C　　**一字板**

工尺调式

前面用走槌或锁槌起均可　3 5 5 3 5　　1·2 3 6 5 4 3　3　　　3 5 5 3 ‖

工 六 六 工 六　上·尺 工 五 六 凡 工　工　　工 六 六 工 ‖

4　6 i 6 5　3·2 3 i 3　i 3 5　3 i i 6 5 i　1·2 3 2 3　—‖

六　五 仩 五 六　工·尺 工 仩 工　仩 工 六　工 仩 仩 五 六 仩　上·尺 工 尺 工　—‖

后面可接洗马槌　令咚　令咚令咚　仓　　令咚　令咚令咚　仓　　乙扎 乙

仓　仓　仓　咚咚咚　仓卜仓卜乙卜仓仓卜

阴槌

咚咚咚 咚咚咚

咚咚咚 咚　　咚咚咚 咚咚咚 咚咚咚 咚　　令咚　令咚令咚

仓　仓咚 令咚仓咚仓　乙扎乙仓　仓仓 咚咚咚 仓卜仓仓

乙仓 乙卜 仓仓卜　仓卜 乙卜 ‖

（常用于迎宾活动）

（陈继胜、陈国清、陈继亨传唱，吴隆春记录整理）

5. 迎 宾 调（1）

1=C $\frac{1}{4}$ 一字板

工尺调式

| 3 2 | 1 | 2 1 | 2 | 3 | 2 3 | 1 2 | 3 | 3 2 |
走锁槌起 工 尺 | 上 | 尺上 | 尺 | 工 | 尺工 | 上尺 | 工 | 工尺 |

| 1 | 2 | 3 ‖: 6 | 6 | 5 3 | 2 3 | 5 i | 6 5 | 3 |
上 | 尺 | 上 ‖: 五 | 五 | 六工 | 尺工 | 六仕 | 五六 | 工 |

| 3 2 | 1 | 1 | 5 | 6 | 1 2 | 1 | 1 i | 6 5 | 3 |
工尺 | 上 | 上 | 六 | 五 | 上尺 | 上 | 上仕 | 五六 | 工 |

| 3 | 2 1 | 1 2 | 3 | 3 2 | 1 3 | 2 1 | 1 6 | 6 5 | 6 |
工 | 尺上 | 上尺 | 工 | 工尺 | 上工 | 尺上 | 上五 | 五六 | 五 |

| 5 3 | 2 3 | 2 | 3 2 | 1 ‖: 3 5 | 3 | 3 2 | 3 5 | 6 | 5 |
六工 | 尺工 | 尺 | 工尺 | 上 ‖: 工六 | 工 | 工尺 | 工六 | 五 | 六 | 走锁槌煞 ‖

（陈国清传唱，吴隆春记录整理）

6. 迎 宾 调（2）

1=C $\frac{1}{4}$ 一字板

四合调式

| 3 2 | 5 | 7 2 | 5 | 3 5 | 6 | 5 7 | 6 5 | 2 |
| 走锁槌起 工 尺 | 六 | 乙 尺 | 六 | 工 合 | 四 | 合 乙 | 四 合 | 尺 |

| 3 5 | 2 | 7 | 2 | 3 | 2 | 3 2 | 3 | 5 6 | 7 |
| 工 六 | 尺 | 乙 | 尺 | 工 | 尺 | 工 尺 | 工 | 合 四 | 乙 |

| 5 7 | 6 | 7 6 | 5 | 2 | 5 5 | 2 | 5 5 | 7 2 | 7 2 |
| 合 乙 | 四 | 乙 四 | 合 | 尺 | 六 六 | 尺 | 六 六 | 乙 尺 | 乙 尺 |

| 7 2 | 7 6 | 5 | 5 6 | 7 2 | 7 6 | 5 |
| 乙 尺 | 乙 四 | 合 | 合 四 | 乙 尺 | 乙 四 | 合 | 接其他打击乐点子 |

（陈继亨传唱，吴隆春记录整理）

7. 迎 宾 调（3）

1=C 4/4

工尺调式

‖: 5 3 2 3 5 | 6 5 6 1·2 3 6 | 5 3 2 3 2 — |
走锁槌起 六 工 尺 工 六 | 五 六 五 上·尺 工 五 | 六 工 尺 工 尺 —

1·2 3 2 1 2 1 1 | 1 2 5 — | 3 5 2 3 5 1̇ 6 5 |
上·尺 工 尺 上 尺 上 | 上 尺 六 — | 工 六 尺 工 六 上 五 六

3· 2 1 — | 5 6 1 1 2 1 | 1̇ 1̇ 6 5 3· 2 |
工· 尺 上 — | 六 五 上 上 尺 上 | 上 仩 五 六 工· 尺

1· 2 3 5 3 2 | 1 3 2 1 3 1̇ 6 5 | 6 3 6 5 3 2 3 |
上· 尺 工 六 工 尺 | 上 工 尺 上 工 仩 五 六 | 五 工 五 六 工 尺 工

2 1·2 3 2 1 2 | 1 — 2 5 | 3 5 2 3 5 1̇ 6 5 :‖
尺 上·尺 工 尺 上 尺 | 上 — 尺 六 | 工 六 尺 工 六 仩 五 六

3·　2 1　-　｜　5　6 i 1 2 1　｜　1 i 6 5 3·　　2 ：‖

工·　尺 上　-　｜　六　五 仕 上 尺 上　｜　上 仕 五 六 工·　　尺 ：‖

1·　2 3 2 3 5　｜　6　5　-　0　｜　‖

上·　尺 工 尺 工 六　｜　五　六　-　○　｜　走锁槌煞　‖

（陈继胜、陈继义、陈继亨传唱，吴隆春记录整理）

8. 点　将

1=C 4/4

工尺调式

| 6 5 3 5 3 3 2̂ | | 3·2 1 2 3 6·1̇ 5̂ |

散板　五　六　工　六　工　尺̂　　　　　工·尺　上　尺　工　五·仕　六̂

咚　咚　仓　咚　咚　仓　　　　　八打　仓　卜　仓̂

| 3 5 3 2̂ | | 3 2 1 2 3 6 3̌5 |

工　六　工　尺̂　　　　　工尺　上　尺　工　五　六̂

咚　咚　仓　咚　咚　仓　　　　　打打　仓　仓打　卜　仓　卜　咀　乙　令　仓

| 1̇ 6 5 3 2 1 2 1 6 3̌5 ‖

仕　五　六　工　尺　上　尺　上　五　六̂

（陈继腾、陈国清传唱，吴隆春记录整理）

9. 八　板

1=C 2/4

四合调式

0　0 ｜ 6 53 2 ｜ 2 3 5 ｜ 5653 2

仓令令出 ｜ 仓　仓 ｜ 四合工尺 ｜ 尺工　合 ｜ 合四合工 尺八打

0　0 ｜ 0　0 ｜ 0　0 ｜ 3 5 53 ｜ 2 32 1

仓仓 乙仓 ｜ 仓　打 ｜ 仓出 仓 ｜ 工合 合工 ｜ 尺工尺 上八打

0　0 ｜ 0　0 ｜ 7 6 56 ｜ 1 61 2

仓出 仓出 ｜ 仓令令出 ｜ 乙 四 合四 ｜ 上四上 尺八打 ｜ 出仓 出仓

3 5 53 ｜ 2 32 1 ｜ 0　0 ｜ 0　0

出打乙令仓 ｜ 工合 合工 ｜ 尺工尺 上八打 ｜ 仓　仓出 ｜ 乙出　仓

3 3 62 ｜ 1 56 ｜ 1 62 ｜ 1 65

工工 四尺 ｜ 上 合四 ｜ 上 四合 ｜ 上四合

（2013年王见涟根据王昌清传授工尺谱整理）

10. 靠 山 乐

1=C 2/4

四合调式

| 5 32 1 3 | 2 32 1 | 6 1 5 6 | 1 61 2 | 5 32 1 3 |
| 六 工尺 上 工 | 尺 工尺 上 | 四 上 合 四 | 上 四上 尺 | 六 工尺 上 工 |

2 32 1	6 1 5 6	1 61 2	0 0 0 0 0 0 0
尺 工尺 上	四 上 合 四	上 四上 尺	0 0 0 0 0 0 0
		仓	乙八打 仓 乙八打 仓 仓 乙 仓 出八打 仓

| 2 3 2 | 5 6 5 | 2 3 2 | 5 6 5 | 6 6 |
| 尺 工 尺 | 合 四 合 | 尺 工 尺 | 合 四 合 | 四 四 |

| 6 2 1 6 | 5 (半边月) | 6 56 1 | 5 3 5 | 2 3 2 |
| 四 尺 上 四 | 合 (半边月) | 四 合四 上 | 六 工 六 | 尺 工 尺 |

| 5 32 1 | 6 1 2 | 1 3 2 | 1 3 2 | 3 2 3 2 |
| 六 工尺 上 | 四 上 尺 | 上 工 尺 | 上 工 尺 | 工 尺 工 尺 |

2 23 1	6· 1 2	0 0 0	0 0 0	0 0
工 尺工 上	四 上 尺八打	仓 仓	咚咚 仓	令仓 令出

0 0	1· 2 3 5	2 0 0 0	0 0 0	5 6 5 3
仓 —	上· 尺 工 六	尺八打 仓出	乙 出 仓	六 五 六 工

2 0 0	0	0 0	2· 3 5 5	2· 3 5 5
尺八打	出 仓	乙 出 仓	尺· 工 六 六	尺· 工 六 六

2 5 3 2	1 3 2			2· 3 5
尺 六 工 尺	上 工 尺	（凤点头）		尺· 工 六

3213 2	2 2	2 33 6 2	1 6 2	
工尺上工 尺	尺 尺	尺 工工 四 尺	上 四 合	（参槌）

6· 5 6 1	1 2 1 6	5 0 0	5 6 5 3	2 0 0
四 合四 上	上 尺 上 四	六 八打 仓	六 五 六 工	尺八打 仓

（2014年王见涟根据王昌清传授工尺谱整理）

11. 青 山 乐

1=C 2/4

四合调式

5 $\underline{32}$ $\underline{1}$ 3 | $\underline{2}$ $\underline{1}$ $\underline{2 \cdot 3}$ 2 | $\underline{5}$ $\underline{32}$ | $\underline{1}$ 3 $\underline{2}$ $\underline{1}$ | $\underline{2 \cdot 3}$ 2 |

六 工尺 上 工 | 尺 上 尺·工 尺 | 六 工尺 | 上 工 尺 上 | 尺·工 尺 |

2 $\underline{2}$ $\underline{22}$ | $\underline{6}$ $\underline{2}$ $\underline{1}$ $\underline{6}$ | 5 0 | 5 $\underline{32}$ $\underline{1}$ 3 | $\underline{2}$ $\underline{1}$ 2 |

尺 尺 尺尺 | 四 尺 上 四 | 合 （参槌） | 六 工尺 上 工 | 尺 上 尺 |

5 $\underline{32}$ $\underline{1}$ 3 | $\underline{2}$ $\underline{1}$ 2 | $\underline{2 \cdot 3}$ 5 | $\underline{3213}$ 2 | 2 $\underline{2}$ $\underline{22}$ |

六 工尺 上 工 | 尺 上 尺 | 尺·工 六 | 工尺上工 尺 | 尺 尺尺尺 |

$\underline{6}$ $\underline{2}$ $\underline{1}$ $\underline{6}$ | $\underline{5}$ $\underline{6}$ $\underline{1 \cdot 2}$ | $\underline{1}$ $\underline{6}$ 5 | 0 0 | 5 $\underline{32}$ $\underline{1}$ 3 |

四 尺 上 四 | 合 四 上·尺 | 上 四 合 | （大雁边翅） | 六 工尺 上 工 |

$\underline{2}$ $\underline{1}$ $\underline{6}$ $\underline{5}$ | 6 5 $\underline{32}$ | $\underline{1}$ 3 $\underline{2}$ $\underline{1}$ | $\underline{6}$ $\underline{5}$ 6 | $\underline{6}$ $\underline{1}$ $\underline{1}$ 3 |

尺 上 四 合 | 四 六 工尺 | 上 工 尺 上 | 四 合 四 | 四 上 上 工 |

12. 老　大

1＝C $\frac{2}{4}$

工尺调式

i 6 5 | i　 6 5 | 0 i 6 5 | 3　 5 | 0 3　 2 |
仩　五六 | 仩　五六 | ○仩 五六 | 工　六 | ○工　尺 |

1　 2 | 0 3　 5 | 2　 1 2 | 3　 1 2 | 3 1　 2 |
上　尺 | ○工　六 | 尺　上尺 | 工　上尺 | 工上　尺 |

3　 2 3 | 2 3　 5 | 6　 5 | 0 i 6 5 | 3　 5 |
工　尺工 | 尺工　六 | 五　六 | ○仩 五六 | 工　六 |

6 5 | 3　 5 | 3 5 3 2 | 1 3 2 | 0 3 2 | 1 － ‖
五　六 | 工　六 | 工六工尺 | 上工尺 | ○工 尺 | 上 － ‖

（王见涟根据王昌清传授工尺谱整理）

134　紅安蕩腔鑼鼓

13. 搏 浪 鷹

1 = C 2/4

四合调式

1 6̣ 1	1 1 6̣ 1	6̣ 5̣ 3 2	3 3 5	6 5 4·3
上 四 上	上 上 四 上	四 合 工 尺	工 工 六	五 六 凡·工

2 3 2	0 0	0 0	0 0	3 3 2 3
尺 工 尺	令 打 打打打	仓 仓 乙 仓	出八打 仓	工 工 尺 工

2 1 6̣ 1	5̣ 6̣ 1 6̣	1 0	0 0	0 0
尺 上 四 上	合 四 上 四	上 令八打	仓 仓 乙 仓	出八打 仓

3 2 3	1 6̣ 1	5·6̣ 5̣6̣ 5̣	1 6̣1 6̣ 5̣	3212 3
工 尺 工	上 四 上	合·四 合四 合	上 四上 四 合	工尺上尺 工

5̣ 0 0	1 6̣1 6̣ 5̣	3212 3	5 0 0 0	2·3 5 5
合八打 仓	上 四上 四 合	工尺上尺 工	六八打 仓	尺·工 六 六

2 5　3 2 ｜ 1 6̇ 1 ｜ 0　0 ｜ 0　0 ｜ 0　0

尺 六　工 尺 ｜ 上 四 上 ｜ 令八打仓·令　咚 ｜ 仓令咚 ｜ 出令咚　仓仓咚

0　0 ｜ 0 0 0 ｜ 5323 5 ｜ 16561 ｜ 0　0 ｜ 0　0

出令咚仓咚 ｜ 出咚　仓 ｜ 六工尺工　六 ｜ 上四合四上 ｜ 令八打仓咀 ｜ 仓咀　仓·咀

0　0 ｜ 5 3　2 ｜ 1 2 3 ｜ 6 65 3 5 ｜ 2 3 5 ｜ 6 65 3 2

乙咀仓 ｜ 六 工　尺 ｜ 上 尺 工 ｜ 五 五六 工 六 ｜ 尺 工 六 ｜ 五 五六 工 尺

1 6̇ 1 ｜ 0000 00 000 00 00 00 0 0

上 四 上 (大雁边翅) ｜ 仓出 乙出 仓出 当八打 仓出 乙出 出仓哨

1· 6 5 6 ｜ 1 6̇ 1 ｜ 5 6 5 ｜ 3· 5 3 1 ｜ 2 3 2

上·四 合四 ｜ 上 四 上 ｜ 六 五 六 ｜ 工·六 工 上 ｜ 尺 工 尺

0　0 ｜ 1· 2 1 7 ｜ 6̇　6̇ ｜ 5· 6 565 ｜ 1 61 65

(参槌) ｜ 上·尺 上乙 ｜ 四　四 ｜ 合·四 合四合 ｜ 上 四上 四合

| 3212 3 | 5 00 0 | 1 61 65 | 3212 3 | 5 00 0 |

| 工尺上尺 工 | 合 八打 仓 | 上 四上 四合 | 工尺四尺 工 | 六 八打 仓 |

| 2·3 55 | 25 32 | 16 1 ‖

| 尺·工 六六 | 尺六 工尺 | 上四 上 ‖

（常应用于伴舞或喜庆活动）

（王见涟根据王昌清传授工尺谱整理）

三　打擊樂譜

1. 三　参

乙咚 仓 咚　咀的个 令咚 仓　乙出 乙出 乙出 出八打 仓出 乙出 仓仓 乙出

仓八打 仓仓 出 仓 出打乙令 仓　出令 仓 出令 仓 出打乙令 仓（接参槌）

2. 天 三 六

咚八打 仓　咚八打 仓　咚八打 仓出 仓　咚八打 仓 仓出 仓 出打乙令 仓打 仓令令

出八打 出令令 仓　仓　仓　出仓 出仓 出仓 出八打 仓出 仓出 仓出仓 出仓（接参槌）

3. 水 底 鱼

仓咀 仓　咀咀 仓　乙咀 乙咀 仓　乙咚 仓 仓　乙扎乙 仓　乙咀 乙八打

仓 咀　仓咀 仓咀 乙咀 仓令咀　仓咀 仓咀 …………

4. 洗　马

浪出 仓　浪出 仓　浪出 仓 仓 仓　浪浪 浪 仓出 仓出 乙出

仓仓 出　仓出 仓出（按紧急风尾声）（反复两遍）

5. 反 脱 靴

乙出出出仓　乙出出出仓　乙仓乙　仓　仓　仓　浪浪浪　仓出　仓出

乙出　仓仓　出　　仓出　仓出（按紧急风尾声）（反复两遍）

6. 牛 搔 痒

乙咚仓　咚　咀的个令咚仓　咚　咀的个令咚仓令咀仓咀仓咀乙咀

仓令咀　仓　仓　咚卜咚卜咚卜仓　咚卜咚卜仓令咀　仓仓乙仓仓

咚咚咚　仓令令出八打出令令仓　仓　仓出乙出仓（接锁槌）

7. 红 绣 鞋

咚八打仓　出　咚八打出仓乙出仓　咚八打仓仓乙出仓　咀仓乙出

出咀仓乙出出八打仓出仓出乙出仓八打仓出仓出乙出仓乙出仓

打咚仓　令咚乙仓乙出仓（接锁槌）

（王见涟根据王昌清传授工尺谱整理）

8. 连升三级带撩子

紧急风 仓 出 仓 出 ……（渐快）仓 仓 仓 …… 咚 咚 咚 咚 仓　咚 咚 仓 出 仓 仓 咚 咚

咚 仓 …… 出 出 出 ……（渐慢）咚 仓 …… 咚 咚 仓 浪 出 仓 浪 出 ‖: 仓 浪 出 :‖

（反复数次）（渐快，转紧急风 转尾声令）‖（全曲重复两次再转紧急风）

（王见涟根据王昌清传授工尺谱整理）

9. 顺 脱 靴

乙 仓 乙 出 仓 仓　仓　乙 仓 乙 出 仓 仓 仓　乙 仓　乙　仓　仓　仓　浪 浪 浪

仓 出 仓 出 乙 出 仓 仓　出　‖: 仓 出 仓 出 :‖（反复数次后全曲重复两次）

10. 扑 灯 蛾

乙 咚 仓　咚　咀的个 令 咚 仓　令 咚 令 令 咚　咚 八 打 仓 令 咚　仓 仓 咚 出 令 咚

仓 令 咚 出 令 咚 仓 咚 出 咚 仓　打 八 打 仓 仓 乙 仓 仓 八 打 仓 仓 八 打 仓 打 仓 仓

乙 仓 仓 八 打 仓 仓 八 打 仓 出　浪 八 打 仓 出 仓 出（接紧急风尾声）

11. 八哥洗澡

（锁槌发）出仓 乙　仓出 仓出仓出 仓　仓仓乙仓乙出仓　浪出 浪　仓出 仓　浪出

浪　仓出仓　仓仓乙仓乙出仓　浪出 浪出 浪出浪　仓出 仓出 仓出仓

仓仓乙仓乙出仓　咚咚仓　咚咚仓　仓仓乙仓乙出仓　乙咚　仓　仓

乙仓　乙　仓　乙咀乙八打仓　咀　（接紧急风尾声）

12. 雁 边 翅

1=C $\frac{2}{4}$

出 仓 乙 ｜ 仓 令令 出 仓 ｜ 咚八打 仓 出 ｜ 咚八打 出 仓 ｜ 咚八打 仓 出 ｜

仓 出 乙 出 ｜ 仓 打八打 ｜ 仓 出 乙 出 ｜ 仓 出 咚八打 ｜ 仓 出 乙 出 ｜

出 仓 咚八打 ｜ 仓 出 咚八打 ｜ 出 仓 咚八打 ｜ 仓 出 乙 出 ｜ 仓 咚 出 ｜

仓八打 仓 出 ｜ 乙 出 仓 ｜ 咚 出 仓 ｜ 打 仓 仓 ｜ 乙 仓 仓 ｜

出 仓 乙 出 ｜ 仓 打 打 ｜ 乙 打 打 ｜ 仓 仓 乙 仓 ｜ 仓 打 打 ｜

乙 打 打 ｜ 出 仓 乙 出 ｜ 仓 （参槌） ｜

（2014年王见涟根据王昌清传授工尺谱整理）

四 點子（又名打頭）

1. 报 字 头

当 …… 八打 …… 仓 出 浪 出 仓 出 仓 ……

（根据曲目名称，如）"话媒席" —— 出 —— 咭 ——

咚 咚咚仓 —— （唢呐伴奏，人声齐唱引子如）举杯庆东风 ——

夺夺 仓 仓 仓 出仓 乙出 仓 —— 打打

2. 走槌（又名长槌）

乙仓乙 ‖: 仓 出 浪 出 仓 出 浪 出 :‖ （随意延长）

3. 锁 槌

出仓乙 ‖: 仓 浪 浪 浪 浪 出 仓 乙 浪 :‖ （随意延长）

4. 紧 急 风

咭 —— 咚咚咚 仓出乙出仓仓出 ‖: 仓出 仓出（尾声）:‖ （随意延长）

5. 参 槌

令打 打打打打 仓仓 乙仓 出八打 仓

6. 丁　槌

出仓乙　仓　令咀乙令仓

7. 凤 点 头

出仓乙　仓　咀　仓咀仓咀乙咀仓

8. 半 边 月

出仓乙　仓　仓　咀咀乙咀仓

9. 大 雁 边 翅

仓出乙出仓出哨　仓出乙出出仓哨

10. 小 雁 边 翅

仓出哨　出仓哨

（2014年王见涟根据王昌清传授工尺谱整理）

五

紅安蕩腔鑼鼓的展演與交流

一

首屆「寶安杯」鄉村鑼鼓展演賽

　　二〇一二年六月，由縣委宣傳部、縣文化局主辦、縣文化館承辦、湖北天台山風景區旅遊開發有限公司協辦的「寶安杯紅安蕩腔鑼鼓展演賽」，是一次空前盛大的紅安蕩腔鑼鼓展演活動。全縣各鄉鎮從當地展演活動中評選出來的十三支代表隊赴縣參賽，此次活動受到縣四大家領導和人民群眾的高度讚揚。

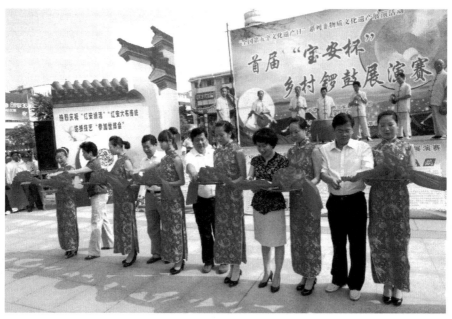

縣四大家領導為首屆「寶安杯」鑼鼓展演賽剪綵

紅安縣非物質文化遺產保護名錄絕技絕活展演暨首屆「寶安杯」鄉村鑼鼓展演賽活
動現場

「寶安杯」鑼鼓展演賽評委席現場。主席台右二起為文化館前任書記李衛國、作家
徐緒敏、縣非物質文化遺產保護中心顧問王見漣、縣音樂家協會主席樊祖林、畫家
秦訓濤、賽場記分員萬振濤和袁紅、原文化館副館長萬紅燕

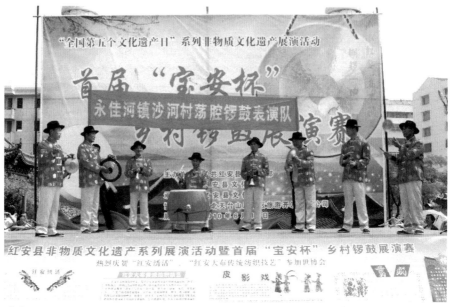

「寶安杯」展演賽一等獎獲得者沙河村蕩腔鑼鼓隊展演賽陣容

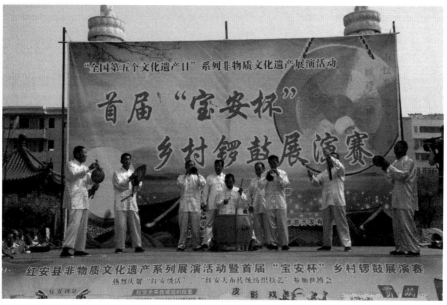

「寶安杯」展演賽一等獎獲得者城關鎮樓陳村代表隊展演陣容

慶國慶「文化惠民大派送」

　　二〇一三年國慶節期間，由紅安縣文化局主辦、縣文化館承辦的「文化惠民大派送」系列活動中，蕩腔鑼鼓隊的精彩表演受到人民群眾的熱烈歡迎。

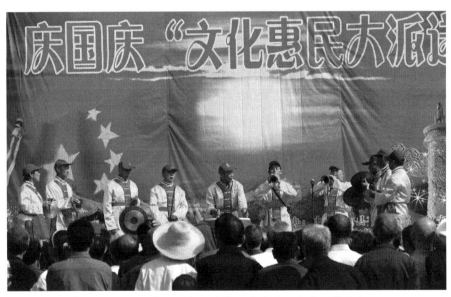

縣城區頌和蕩腔鑼鼓隊在二〇一三年國慶節鑼鼓展演活動中激情演奏

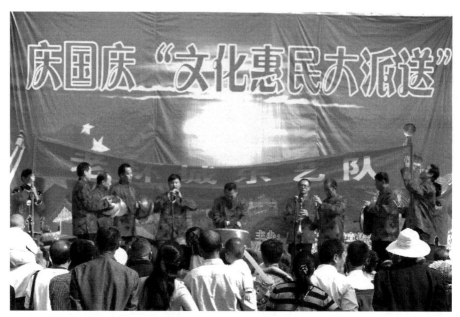

環城樂藝青年蕩腔鑼鼓隊在鑼鼓展演活動中激情表演

三

紅安蕩腔鑼鼓研討與交流活動

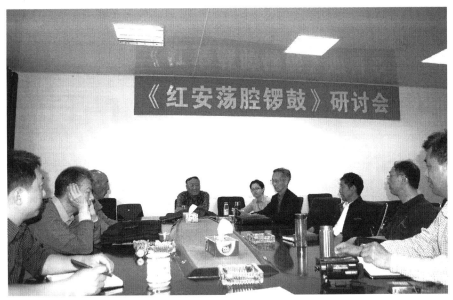

二〇一四年五月九日，紅安縣文化館舉行「紅安蕩腔鑼鼓」研討會現場。左起為文化館館長劉偉，文化館退休幹部吳隆春，省級非物質文化遺產項目「蕩腔鑼鼓」代表性傳承人張紹國，原文化局副局長葉金元，文化館黨支部書記萬紅燕，非遺保護中心顧問王見漣，原文物局副局長陳建明，湖北省音樂協會會員、原文化局副局長樊祖林，縣非物質文化遺產保護中心辦公室副主任、文化館副館長張宗華。研討會就紅安蕩腔鑼鼓的主要價值和傳承發展的方向等問題進行了深入的探討

湖北省音樂家協會會員、紅安縣音樂家協會主席樊祖林在「紅安蕩腔鑼鼓」研討會上發言

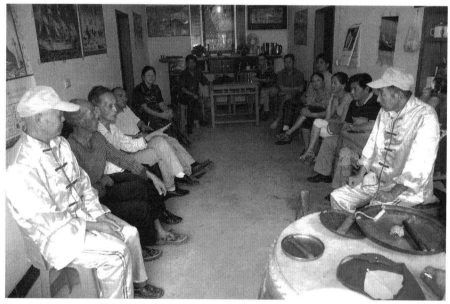

二〇一三年，高橋河鎮詹家灣村舉辦的蕩腔鑼鼓交流研討會現場

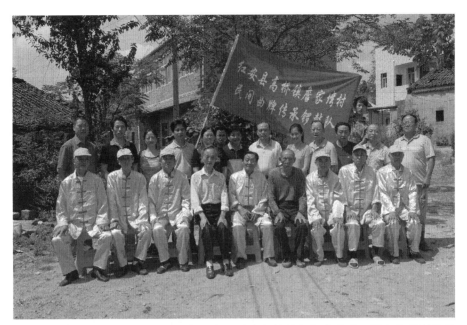

二〇一三年十月，縣人大副主任詹必應、縣政府辦副主任陳聯勝、縣文化局副局長孫雪麗和秦遵義、高橋鎮黨委宣傳委員何春芳、縣文化局執法大隊隊長王巍、縣非遺中心顧問王見漣、七里坪鎮張家灣村支部書記張元松、省級代表性傳承人張紹國及文化館非遺中心工作人員一行在高橋鎮詹家灣村舉辦調研、交流活動中與詹家灣村蕩腔鑼鼓隊員合影

四

紅安蕩腔鑼鼓實用活動剪影

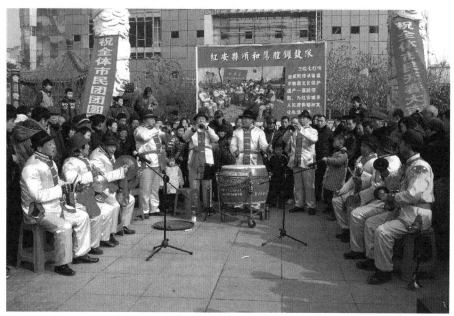

二〇一四年元宵節頌和蕩腔鑼鼓隊在天舒廣場激情表演

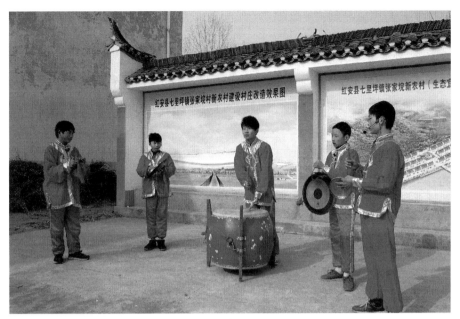

二〇一四年春節期間張家灣村少年隊村頭表演

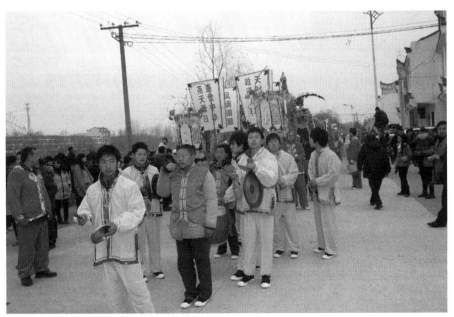

二〇一二年元宵節，張家灣村少年蕩腔鑼鼓隊行進在祭龍燈會隊列中

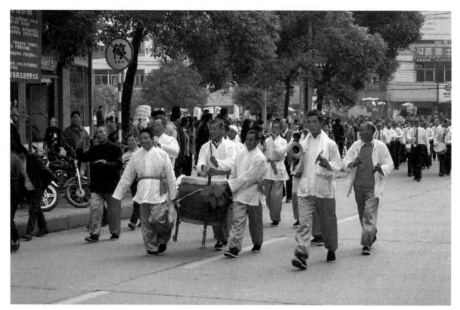

沙河村蕩腔鑼鼓隊行進在婚慶活動中的迎親道路上

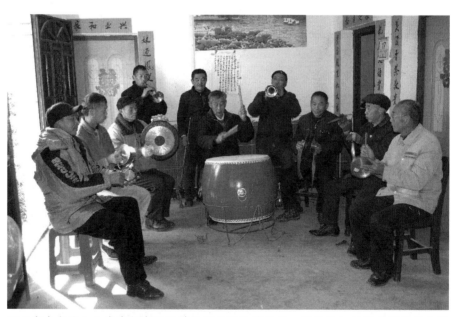

百姓家中每逢紅白喜事都會邀請蕩腔鑼鼓隊為其擂鼓。圖為沙河村蕩腔鑼鼓隊為村民喜遷新居表演，中間擊鼓者為傳承人王凡林

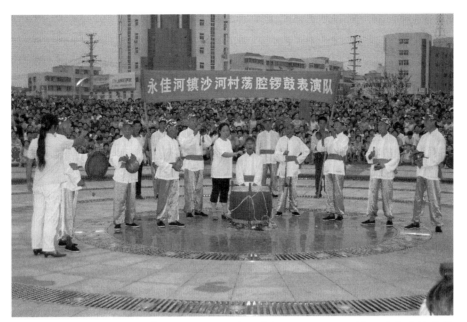

二〇〇七年四月，沙河村蕩腔鑼鼓隊在縣委宣傳部、縣文化局主辦，縣文化館承辦
的主題晚會上表演

後記

　　《紅安蕩腔鑼鼓》一書的編撰工作是在「紅安蕩腔鑼鼓」被錄入省級非物質文化遺產名錄之後，歷經兩年時間完成的。樂譜源於兩處：其一是二十世紀八〇年代初，「三民集成」工程中由紅安縣文化館原音樂輔導幹部吳隆春同志深入城關鎮陳樓村等地採訪記錄整理而成；其二是近兩年由縣非遺保護中心顧問、本書的特約編審王見漣同志根據他的老師王昌清（已故著名蕩腔鑼鼓樂手）傳授的工尺譜樂譜本翻譯整理而成。由於在紅安縣內百餘蕩腔鑼鼓班子中，師傳體系各異，因而所用樂譜及表演技法不盡相同，只有陳樓村、沙河村所傳樂譜及演奏技法頗有代表性，其中沙河村蕩腔鑼鼓隊師傅王昌清在世時授徒遍及永河鎮、城關鎮、高橋鎮等所屬城鄉三十餘班，其代表性更顯著，因而本書所著樂譜及演奏技法係根據此兩處而來。另外，七里坪鎮張家灣村的樂譜技法與此大同小異，紅安蕩腔鑼鼓省級代表性傳承人張紹國先生所傳的樂譜、技法亦有傳承價值，待張紹國先生整理出來的工尺譜曲牌集出來後，另作專輯，目前暫作資料傳承，日後作續集待機出版。

　　《紅安蕩腔鑼鼓》一書是音樂家蔡際洲教授精心輔導而成的，在此謹表感激之情。在本書編輯過程中曾得到過縣音樂家協會主席樊祖

林先生的關照。此外，省級代表性傳承人張紹國，著名樂手陳建明、詹重儀、詹才勝等也為此而鼎力相助，在此一併致謝！

　　《紅安蕩腔鑼鼓》的編輯方式只是一種嘗試，謬誤之處在所難免，萬望讀者諸君不吝賜教。

<div align="right">編　者</div>

昌明文庫·悅讀文化 A0605016

紅安蕩腔鑼鼓

主　　編　劉　偉
責任編輯　陳胤慧
版權策畫　李煥芹

發 行 人　陳滿銘
總 經 理　梁錦興
總 編 輯　陳滿銘
副總編輯　張晏瑞
編 輯 所　萬卷樓圖書股份有限公司
排　　版　菩薩蠻數位文化有限公司
印　　刷　維中科技有限公司
封面設計　菩薩蠻數位文化有限公司

出　　版　昌明文化有限公司
桃園市龜山區中原街 32 號
電話 (02)23216565

發　　行　萬卷樓圖書股份有限公司
臺北市羅斯福路二段 41 號 6 樓之 3
電話 (02)23216565
傳真 (02)23218698
電郵 SERVICE@WANJUAN.COM.TW
大陸經銷　廈門外圖臺灣書店有限公司
　　　　　電郵 JKB188@188.COM

ISBN 978-986-496-530-4

2019 年 3 月初版
定價：新臺幣 260 元

如何購買本書：

1. 轉帳購書，請透過以下帳戶
　　合作金庫銀行　古亭分行
　　戶名：萬卷樓圖書股份有限公司
　　帳號：0877717092596
2. 網路購書，請透過萬卷樓網站
　　網址 WWW.WANJUAN.COM.TW

大量購書，請直接聯繫我們，將有專人為您
服務。客服：(02)23216565 分機 610

如有缺頁、破損或裝訂錯誤，請寄回更換
版權所有·翻印必究
Copyright©2019 by WanJuanLou Books CO., Ltd.
All Right Reserved　　　　　Printed in Taiwan

國家圖書館出版品預行編目資料

紅安蕩腔鑼鼓 / 劉偉主編.-- 初版.-- 桃園
市：昌明文化出版；臺北市：萬卷樓發行,
2019.03
　　面；　　公分
ISBN 978-986-496-530-4(平裝)

1.鑼鼓樂 2.湖北省

919.83　　　　　　　　　　　108003242

本著作物經廈門墨客知識產權代理有限公司代理，由湖北人民出版社有限公司授權萬卷樓圖
書股份有限公司（臺灣）、大龍樹（廈門）文化傳媒有限公司出版、發行中文繁體字版版權。
本書為金門大學產學合作成果。　　　　　　　　　　校對：江佩璇／華語文學系三年級